卡通動漫造型設計教室

劉平雲　編著

新一代圖書有限公司

目 錄
Contents

下篇　課題創作與賞析

上 篇
教學進度

第一章　教學筆記

一　關於卡通教學

卡通造型設計在動畫片中佔有重要的位置，它就相當於電影中的主角與配角。電影製作的前期需要篩選主角與配角，同樣，在動畫片的製作前期需要努力"創造"出滿足消費群審美意趣的主角與配角。而且隨著動漫產業的蓬勃發展，消費者喜歡某一動畫片或購買某一動漫周邊產品，更多的是將注意力集中於那些他們所喜愛的動漫形象上。換句話說，就是那些被賦予了情感的動漫形象吸引了消費者，讓他們喜歡並採取了購買行動，促成了該動漫品牌的繁榮。由此可見，卡通造型的優劣將直接影響到該卡通品牌的後續發展與市場前景。應對社會的發展需求，設計教育中在相關專業開設卡通造型設計課程成為一種必要。

《卡通造型設計》（Cartoon Images）在廣州美術學院設計學院的教學計畫中分為必修與選修兩種教學方式，必修課目前主要在視覺傳達設計系和數碼藝術設計系開設，選修課則是針對整個美術學院展開的教學。

藝術設計專業學生的身份說起來有點特殊，他們既是未來的設計師，又是產品的消費者，也就是說他們既生產設計，同時又消費設計。動漫時代的到來，這些吃著麥當勞、喝著可口可樂、看著米老鼠和皮卡丘的電視長大的一代，在設計教學中他們自然而然地會運用動漫手法來表達設計和情感，而這也是設計所需。設計是「拿來主義」（通過實用主義的觀點加以取捨），打動消費者的設計元素和手法都將被設計所"挪用"，動漫形式的設計表現恰恰滿足了這個時代背景下年輕的消費族群（包括他們自己）的需求。

卡通的表現已成為廣告、包裝、產品等應用設計的有效表現手法之一，"虛擬角色行銷"也成為一些品牌市場推廣的手段，特別是近些年來"展會品牌"、"奧運品牌"等主題活動在中國的風起雲湧，吉祥物的設計也成為業界及民眾關注的焦點。這些都與視覺傳達唇齒相連，於是作為視覺傳達的設計教學，培養學生掌握一定的卡通造型技能成為一種必須。該課程通常開設在二年級階段，作為設計基礎課程，它所承載的任務就是承上啟下，課程的目的就是讓學生掌握一定的造型和表現能力，為後續設計課程的展開提供一種有效的表達方式。同時，這一課程的教學目的純粹，語言表達直接，設計週期與設計規模都不大，適合視覺傳達專業教學的時間規劃。另一方面，該課程設置在教學要求上並不是退而求其次，造型設定對設計者的設計素質要求極高，形象的造型、動態、色彩、現代感、應用價值等方方面面都需要設計師去考慮。

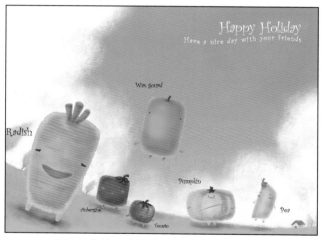

2003級裝潢　吳　銳

2003級裝潢　徐雪雲

卡通造型設計的訓練對於數位系動畫專業來說更是不可或缺（多媒體科課程名稱為"角色設計基礎"，動漫的諸多名稱有待商榷，此處不作討論）。動畫片的生產是一個龐大的工程，作為美術學院的教學來說，主要精力是動畫技法的表現，這其中又包括動畫基礎技法—造型與表現風格、動畫的句法—動作設計與運動表現、動畫的文法—鏡頭運用。我們還習慣將動畫片的生產分成三部份：前期策劃、中期創作（包括製作）、後期推廣。角色設計、場景設計是動畫創作中的一個重要的初始環節，也是動畫技法中的基礎。該課程的目的是通過有序的方法訓練，讓學生掌握一定的造型與表現技巧，同時以國際動畫大片為範本，為角色訂立相應標準，讓學生掌握動畫前期設定的一些要素，為其他動畫專題課程打好基礎。

另外，在本書收錄的課程作業中，很大一部分是在全院選修課堂中，由不同科系的學生完成的作品。全院選修課程已經成為廣州美術學院本科教育課程安排的重點，目的是讓學生們可以跨專業地選擇自己喜歡或想嘗試的領域，從而獲得更全面和廣泛的知識。筆者在全院開設《卡通造型設計》（2008—2009學年更名為《動漫角色設計》）選修課已好幾個年頭，每次課程都吸納了許多其他設計專業和國畫、油畫、版畫等非設計學科的學生進入課堂，他們在創作的過程中，都充分展示出其所屬專業的特色，同學之間都彼此給予許多驚喜，作品呈現百花齊放的態勢。我想這正是選修課程的魅力所在，他們的作品固然也成為本書不可或缺的一部份。

2006級動畫　陳佳瑜

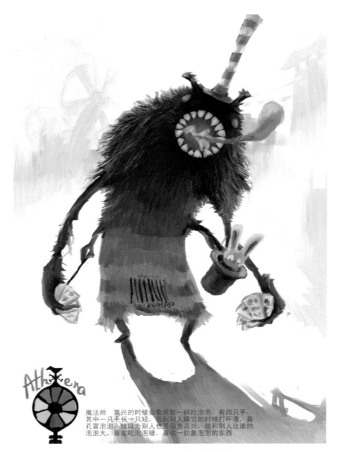

魔法師　高兴的时候会像螃蟹一样吐泡泡，有四只手，其中一只手长一只短，看到别人睡觉的时候打呼噜，鼻孔冒泡泡，就以为别人也是因为高兴。就和别人比谁的泡泡大，喜欢吃泡泡糖，喜欢一切像泡泡的东西

2006級動畫　張春麗

二　關於教學特色

作為設計基礎課程，通過課堂講解與課題訓練，使學生們掌握一定的造型能力，這是本課程的重要任務之一。同時，作為大學的設計教育，應更多地訓練學生的思維能力，讓他們在掌握基本方法的基礎上更多地發揮自身的主觀能動性。不長不短的幾年教學經歷，也是筆者不斷摸索有效的教學方法的一個歷練過程。在這個過程中，嘗試過好幾種訓練方法，包括如何激發學生的創作潛能，這些方法在本書的其他章節將逐步提及。也許走了彎路，也許還沒有找到最好的教學方式，何況時代與事物是變換的，只有不斷求變才能立於不敗之地。

卡通造型設計，從字眼上就能理解到這是一門商業美術設計課程。在教學中有一點必須讓學生清楚，既然是設計作品，在一定程度上都將受到應用媒體的制約。於是，本課程在提高卡通創意設計與表現能力的同時，還通過對實際成功商業案例的講解，讓學生簡單瞭解卡通形象在印刷、出版、影視、遊戲、周邊產品開發等媒體中的運用，使其明確定位在設計中的重要性。

課程注重理論與實踐相結合的原則（好像所有課程都這麼說的），課程開始通常以講解為主，讓學生瞭解到卡通的歷史、發展、現狀等理論知識，同時設定與理論研究相關的小課題，以提高學生的理論水準。課程中期通過講解創意特點和造型方法，學生進入動手階段，通過課題訓練在實踐中發現問題並及時加以解決。課程進行中，要求學生自己上講臺講解自己的設計稿，相互提出建議，鼓勵觀念的碰撞，最後由老師給出綜合評論。利用這種方式可以加強教學互動，也可以增強學生的參與感。

網路的發展也給教學交流提供了極大的便利。在以往，教與學通常僅限於課堂，課後的教學交流由於條件所限，機會並不多。這些年隨著網路的普及，MSN、論壇、個人信箱等免費網路功能逐漸成了教學交流的必備途徑，構築起新的溝通平臺。利用這些設備進行課後輔導，跨越了時間和空間的限制，學生們可以把遇到的問題及時發佈到論壇或網路聊天室，每人都可以就問題發表意見，老師也給出相應的建議和修改意見。這種方式一方面是讓問題能得到及時的解決，更重要的是同學們通過積極參與能領悟到更多新知，達到資源和資訊共用的最大化，成果顯而

網路交流

易見。

　　當然，這種新的交流方式也給老師提出了更高要求。客觀事實是，教師不可能一直在線上，此時學生提出的問題就無法得到及時的解答。即使每天約定好統一上線時間，在學生多問題多的情況下，也很難達到滿意的效果，勢必也會給教師增加巨大的工作量。

三　關於課程設計

　　近來在課程中，除了一如既往地貫徹卡通教學的基本要求之外，在教學課題的設定與安排上，作了比較大的更動。這些改動並不是信手拈來，而是"有例可循"。筆者擔任美術學院的卡通造型設計教學已5年有餘，在每一次的教學實踐中都儘量作一些新的嘗試，而在這每一次的嘗試中又或多或少地發現了一些問題。在相關老師的幫助下，通過自己不斷地總結和反思，逐步地針對這些問題作出了相應的調整，包括教學方法、造型手法等多個方面。直到近幾次的課程節奏與課題安排，在個人看來還算得上是一個比較完善且行之有效的教學計畫。在此結合筆者的教學思路和學生作業，將整個的教學進程在此展示。需要說明的一點是，接下來的這些課題設置，在課程時間段允許的情況下，這些課程都將讓學生逐一涉及到；而課程時間偏短時，將根據實際情況剔除其中的一或兩個小課題，以保證課題進展的品質。

　　在整個《卡通造型設計》教學過程中，規劃了以下幾個訓練環節。

　　（一）　問卷調查

　　作為卡通教學，學會和學生交流是一個十分關鍵的問題，卡通動漫在目前來說絕對是一個年輕人的話題，也正是目前這幫大學生年齡層的最愛。作為大學教育，一個有趣的特點就是教師面對的是永遠年輕但時代不同的學生，不同的時代有著各異甚至迥然不同的價值觀和人生觀，正接受課程的他們在想些什麼、有什麼興趣愛好都將極大地影響到授課的節奏和方向（至少對卡通教學是這樣）。本次授課針對這一特點，特別設定了一份問卷調查，在講課的第一天發給

網路交流

《天天練》2004級建環　　陳才喜

《天天練》2004級建環　　梁琦靜

學生們每人一份，調查內容包括即時通訊帳號、崇拜的虛擬偶像、理想的結婚年齡等看似無厘頭的話題，實質上就是想通過這份問卷能更好地瞭解學生的心裡所想、興趣愛好等等，為下一步的教學交流做好充分的準備。同時，通過對一些常規問題的統計，可以發現一些有價值的資訊。如問卷中有一項是"你最喜歡的動漫作品有哪些"，一項簡單的問答題，個人回答起來不費吹灰之力。説者無意，聽者有心，將這些資訊綜合起來分析，得到的結論是各類動漫作品（包括產品）的市場佔有率與受歡迎程度清晰地呈現了出來。當然，從這幾年的調查來看，日本動漫依然佔據絕對優勢且絲毫無減弱之勢，看來中國動漫還得在目前蓬勃發展的基礎上再加倍努力，才可能挽回消費者的心，佔領未來的更廣闊的市場。

（二）天天練

經過幾年的教學積累，發現目前同學們在網路時代的環境下，動手能力比較差，他們過於依賴電腦來進行設計思考和製作，形成很少甚至不動手畫草圖的境況。在卡通造型訓練中，手繪又是一個相當重要的過程。之前的教學中，只是口頭要求同學們加強手繪的訓練，但實際效果並不明顯，很多同學還是習慣性地直接用電腦進行繪畫和設計。本次課程考慮到這種情況，以"天天練"的課程形式要求學生每天必須完成一定量的手繪練習，而且規定是純手繪，使用目前流行的專業繪圖板（WACOM）完成的"手繪稿"都不能算有效作業。這一規定產生了比較大的反應，有些同學完全接受，説明他們認識到了手繪表達設計概念的重要性；一些習慣在電腦上繪畫的同學就覺得有些過於硬性要求，這時就需要向他們講解清楚手繪的重要性，要把眼光放長遠一些；還有從來就很少動手作草圖的第三類同學，這時就必須按要求完成作業，帶來的好處就是得到了及時的手繪訓練。

天天練的具體要求是：

1·表現手法的選擇

每天在兩張A4紙上完成純手繪的造型練習，色彩、繪圖工具、紙質上沒有具體要求，同學們可以按照自己的喜好進行選擇，黑白、彩色均可，鉛筆、鋼筆等工具不限。

《天天練》 2005級水彩 楊冰冰

《天天練》 2004級壁畫 毛麗茹

2．原創與臨摹的選擇

根據自己的能力和喜好，自行決定原創或臨摹。作業量的要求是每天兩張，由於同學們的造型基礎參差不齊，一些基礎好的同學可以考慮自己創作，幾個星期下來，將累積數量頗豐的創作手稿；而另外一些基礎差的同學，為達到基本的作業數量和品質，可以選擇臨摹為主，把該課題作為鍛煉手繪能力的機會。前面已經講到，本課題的目的是讓學生勤於動手，創作或臨摹並不影響教學的要求和評分。

3．題材的選擇

表現手法不限，原創或臨摹也不限，唯一的限制就是必須是動漫方面的繪畫。在此基礎上，鼓勵嘗試多種風格，比如之前喜歡日本風格的漫畫，建議在此次課程中多練習其他風格的卡通表現。多瞭解動漫風格，多嘗試表現形式，有百益而無一害。

（三）經典卡通形象分析

藝術設計專業的教學通常都重視覺，輕文字。因為我們已習慣這種情況：在廣告公司或相關設計公司裡，美術專業畢業的學生就做視覺設計，撰寫文字的任務就交給傳播或相關專業的學生去完成。聽起來似乎是一個完美的搭配，但是，對於藝術設計專業的學生來說，單一的思維能力的培養將造成學生後繼無力的弊端。我們知道，藝術設計（包括美術）的思維訓練更多的是圖形思維和感性思維，在創作過程中是憑感覺的，用圖形表達個人的設想，尋找最後的靈光乍現。很多同學就是習慣這種比較自由的創作方式，而輕視文字的表達，甚至是理性的思維訓練。近幾年來，廣州美術學院藝術設計方向的教學逐步開始重視學生文字能力的培養，如視覺傳達系就開設了文案撰寫和行銷傳播等課程，設計學專業也開設了設計策劃課程，目的就在於提高學生的思維方法和文字表達能力，使學生在今後的設計實踐和社會競爭中有更好的表現。

以往的卡通教學，較著要培養學生的造型和圖形表達能力。在本次卡通形象設計教學中，增加了一個欣賞與分析的環節，有意地提高學生的語言組織與分析作品的能力。老師先針對全球各類卡通進行風格的分類，使同學們瞭解到不同地區和民族風格各異的卡

《天天練》 2003級教育 劉伊格

《經典卡通形象分析》2004級染織藝術 王 祺

通作品和卡通形象。在同學們對各種流派的卡通作品
有所瞭解的基礎上，佈置"經典卡通作品（或形象）
的整理和分析"這一課題，要求同學們根據自己的瞭
解，選擇全球十個卡通作品或十個卡通形象進行資料
的整理並作出相應的分析。在選材上，由於個人喜好
和資料獲得的途徑不同，有些學生喜歡看卡通片或漫
畫書籍，可以從卡通作品著手，如某一卡通動畫片，
或者是一些漫畫繪本；而有些學生喜歡卡通形象或卡
通產品，就可以以動畫片中的某一角色入手，以其為
鏈條，完成一系列的資料整理和分析。同時，要求十
大作品（形象）要有一定的代表性和知名度，這樣才
能展示出經典的魅力，也容易讓觀者理解。

《形象設計》 2005級水彩 林 敏

　　該課題的具體要求如下：

　　題目1．十大經典卡通作品資料收集、整理與分
析

　　內容要求：

　　a.海報（數量不限）。通過網路或書籍找尋相關
宣傳海報或壁紙。

　　b.劇情介紹。瞭解所選擇的作品的背景資料與劇
情，並通過自己的整理以簡短的語言文字將劇情進行
描述。

　　c.入選理由。作品能入圍一定有它的原因：是曾
經激勵過自己，還是與你心中的夢想契合？以隨筆形
式寫下你選擇該作品的理由。

　　d.國際式、東方式各四部，歐洲式兩部。 為了保
證大家對各類風格都有所瞭解，不能只選擇某一國家
或某一類風格的作品進行分析。

《形象設計》 2006級動畫 陳佳瑜

　　交稿要求：將所有資料有秩序地排列在版面中，
以PPT或WORD格式遞交。

　　題目2. 十大經典卡通形象資料收集、整理與分析

　　內容要求：

　　a.形象圖片（數量不限）。通過各種管道收集所
選形象的各類圖片，畫面、壁紙、周邊產品照片等均
可。

　　b.角色簡介。其所在影片或動漫繪本中的性格介
紹、角色關係介紹。

　　c.入選理由。通過個人的分析，有感而發地闡述
其入選的理由。

《形象設計》 2003級裝潢 陳珊

交稿要求：將所有資料有秩序地排列在版面裡，以PPT或WORD格式遞交。

（四）主題卡通形象設計

本課題的重點是解決造型的問題。課題訓練中，通常會要求學生根據某一特定的主題（前提是這一主題是大家所熟知的），加入自己的主觀想法對其進行卡通形象或插圖的再設計。如："成語故事新編"是要求在現有成語故事的基礎上，或是將故事背景進行竄改，或是加入幽默元素使故事中的角色卡通化；"蔬果總動員"則是選擇自己熟悉的多種蔬菜瓜果將其卡通化，或是擬人，或是Q版；"二合一"、"四合一"等類似主題，就是抽取現實生活常見的幾個物種進行設計加工，創造出人們未曾見過的新新物種……

課題的佈置必須考慮教學的節奏和有效性，本課題通常在完成了前面三個課題後佈置，也是最後一個課題，但它卻是整個教學時段中最重要，也是最有訓練價值的一個環節，之前的"天天練"也是為了這個課題作鋪墊，從之前的"臨摹"上升到本課題的"創造"。在主題的選取上也是根據時代的變化而變化，這樣更能激發學生的創作熱情。授課時數的安排通常是兩周（32課時），再根據當時具體課程的難度適當調整課時量。

在這一課題的表現手法上，至於用手繪還是用電腦製作就不作硬性規定了。而且不要求一定要從手繪開始然後電腦上色，習慣用繪圖板的學生完全可以無紙化作業，從草圖到正稿製作都在電腦上完成。此時鉛筆和電腦都是表現工具之一，應儘量發揮學生的個人特點，用自己最喜歡或是最想嘗試的方式去解決問題。

《形象設計》2005級水彩　楊冰冰

第二章　教學講義

一　明確學習內容與目的

（一）學習內容

卡通漫畫的平面表現通常有單幅、四格、多幅等多種形式，牽涉到的工作有劇本、角色、場景、構圖、繪製、平面設計等；而一部卡通動畫片的製作，一般要分為企劃、文字劇本、故事腳本、角色造型設定、場景設計、原畫、動畫、後期編輯等步驟，工程更是浩大。一部成熟的商業動畫片通常由一個訓練有素的團隊來完成，個人完成的通常是一些短小精悍的"實驗片"或"獨立片"。

顧名思義，本課題要解決的問題是"造型設定"，即角色設計（Charactor Design）。這裡所講的"角色設計"限於以視覺圖像為媒體的角色，即仍屬於"Illustration"（插圖）範疇，不包括小說、電影、戲劇中的角色。在動畫片創作中是根據故事的需要，將登場角色的造型、服飾裝扮一一設計出來，並畫出他們之間的高矮比例、各種角度的樣子、臉部的表情以及他們使用的用品等。本次課程裡，我們的故事腳本是虛擬的，存在於各自的腦袋裡，每個人都有自己的發揮空間。

（二）學習目的

動漫市場的迅速發展，反映出人們對動漫產品消費的需求量在增加。境外動漫市場的繁榮與動漫作品的"入侵"，為中國原創動漫敲響了警鐘，中國動畫教育與原創動漫作品亟待崛起。同時，隨著消費習慣的改變，卡通的表現已成為廣告、包裝、產品等應用設計的有效表現手法之一，作為未來的設計師掌握一定的卡通設計技能也成為一種必須。總結為一句話，面對目前良好的動漫消費需求，不同的專業都應有所準備。這就是本課程開設的目的：培養學生掌握一定的卡通造型基礎，瞭解動漫的歷史、現在與未來，以適應不同專業的需求。

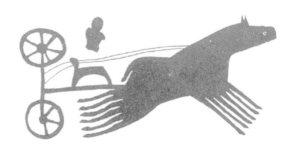

圖2-1　馬拉車岩畫

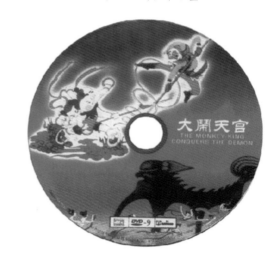

圖2-2　大鬧天宮

圖2-3　小蝌蚪找媽媽圖

二　卡通概況

（一）源起—幾個名詞的討論

大家可能會發現一個有趣的事情，就是我們不斷地重複"卡通"、"漫畫"、"動畫"等幾個名詞。關於"漫畫"應該沒什麼爭議，在名稱上它來源於英文"COMIC"，主要以靜態畫面呈現，以印刷媒體的方式展示。但是，在"動的畫面"方面，為什麼有時說"卡通片"，有時候又說是"動畫片"，兩者有什麼實質的區別嗎？

筆者針對此問題找尋了不少資料，發現並沒有太多人刻意將這兩個名詞並列一起討論，多半是各說各的理。有些對"卡通"作出了精闢的闡述，有些又針對"動畫"大肆解釋一番，將兩者拿起來對照，其實相差無幾。最後，筆者找到了一個有價值的說法：早年美國華納公司旗下有CARTOON NETWORK這樣一個品牌，由於經營得非常成功，就成就了CARTOON這個詞，在很長的一段時間裡，人們把這個詞作為"會動的畫"的代名詞；隨著美國迪士尼和NICKELODEON（尼克）兒童頻道的發展壯大，以及日本、韓國許多新興的動畫廠商興起，他們都想為自己創造一個品牌，逐漸地不再使用"卡通"這個名詞，而改名為"動畫"，英文叫"ANIMATION"。

原來只是一種樹立自我品牌的競爭，範疇其實是相同的，就好像中國原創動畫片在很長一段時間裡是叫作"美術片"的，現在又重"動畫片"了。或許是我們過於較真，無關痛癢的事情被提起來大肆討論，權作表明我們的一種刨根問底的研究精神吧。

（二）卡通的歷史

以上我們就動漫的名詞作了一個討論，瞭解到許多不同的相關名詞與說法。針對卡通的發展，我們以下面這個版本來進行講解。

卡通漫畫的英文"CARTOON"，意指"漫畫"、"草稿"、"動畫片"，我們所認知的卡通多半是指誇張、簡單、前衛以及一些說不清的新鮮事物，所以廣義上的卡通範疇十分廣泛，2D和3D卡通片、各類漫畫、遊戲角色設計等都可統歸於卡通。

CARTOON這個名詞源自幾百年前的義大利語

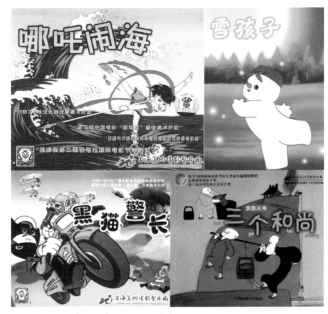

圖2-4（左上）　哪吒鬧海
圖2-5（左下）　黑貓警長
圖2-6（右上）　雪孩子
圖2-7（右下）　三個和尚

圖2-8　阿凡提的故事

圖2-9　史努比

圖2-10　加菲貓

圖2-11　皮卡丘

圖2-12　哆啦A夢

圖2-13　巴巴爸爸

圖2-14　阿童木

圖2-15　鼴鼠的故事

圖2-16　阿斯泰里克斯

"CARTONE"，是紙盒、紙板的意思，當時的藝術家常在一些便宜的紙盒上描繪簡單的形象和素描，這些都很容易理解。但是卡通這種藝術表現形式究竟從何時開始卻很難確定。按照卡通定義的標準，一萬年前的西班牙阿爾塔米拉洞穴內的"馬拉車岩畫"也可算是卡通漫畫的表現形式（圖2-1）。先人為表現馬的奔跑速度，多畫了兩倍的馬腿，這種表現手法在當今的卡通畫中也經常使用。

再談一談中國的漫畫歷史。類似的表現形式在中國最早稱之為漫畫，多指政治性的諷刺與揭露。從真正作為一種表現手法的時候算起，不足百年的歷史。清朝末年，陳師曾在上海刊行的《太平洋報》上有即興隨意之作，但當時戰火連連，刊物散失，難窺全貌。到了上世紀20年代中期，漫畫家豐子愷先生創作的畫刊載于《文學週報》，編者特稱之為"漫畫"，漫畫之名始見于大眾。幾十年來中國陸續產生了一大批漫畫家，其中包括丁聰、華君武、張樂平等，他們的一些作品至今仍讓人們津津樂道。

在動畫片的製作上，新中國自建立以來也拍攝了許多膾炙人口的卡通影片，如大型動畫片《大鬧天宮》，由萬籟鳴和他的兄弟導演，于1964年製作完成，先後獲得第二屆中國電影百花獎最佳美術片獎以及多項國際大獎，而且至今仍是動畫專業人士研究探討的話題（圖2-2）。還有如木偶片《孔雀公主》、水墨動畫《三個和尚》、《小蝌蚪找媽媽》以及《雪孩子》、《阿凡提的故事》、《哪吒鬧海》等，都得到了觀眾的喜愛與認可，也可說是曾經輝煌（圖2-3　圖2-8）。

（三）經典卡通角色

此處我們以國別進行分類作簡單的描述，更多的卡通形象的欣賞與分析，將在後面的課程中談到，並且是以另外一種分類方式進行詳細闡述。

自1928年迪士尼創造了米老鼠並創作出第一部動畫片到今天，動畫片走過了幾十年的時間，世界各地已產生了許多讓我們耳熟能詳的經典動畫（卡通）形象。

中國的有三個和尚、阿凡提、哪吒、黑貓警長等等；美國的有米老鼠、唐老鴨、史努比、加菲貓等等

（圖2-9、圖2-10）；日本的有阿童木、皮卡丘、哆拉A夢、櫻桃小丸子、蠟筆小新等等（圖2-11、圖2-12、圖2-14）；還有歐洲的一些經典形象，如法國的《巴巴爸爸》、《阿斯泰里克斯》、捷克的《鼴鼠的故事》等動畫中的形象（圖2-13、圖2-15、圖2-16）。有些形象或許因為時間流逝，我們逐漸開始淡忘，但它卻借助潮流的循環，不時提醒人們它的存在，如《巴巴爸爸》，80年代自德國購得海外版權引進中國市場，可謂紅極一時，隨後逐漸淡出"影視圈"。時尚元素似乎有20年一個循環的規律，就在前幾年，《巴巴爸爸》的故事（包括動畫片中與動畫片外的故事）被一些相關媒體重新報導，讓大家重溫了一回那些讓人饒舌的名字和那個可愛的家族。當然，更多的形象卻是經久不衰，持續吸引著觀眾，如史努比、哆拉A夢等形象，幾十年如一日，讓老"FANS"持續追捧，新的"FANS"又繼續加入。

三　卡通角色的媒介應用

卡通角色的用途十分廣泛，滲透於影視動畫、動漫讀物、遊戲、廣告等諸多領域。換個角度來說，說明卡通角色的產生非常的"多源"，我們常見的這些媒介和相關領域都是孕育卡通角色的好場所。

（一）影視動畫片

這是卡通角色運用最活躍的一個領域，眾多卡通明星都是通過動畫片打造出來的。卡通（動畫）片有很多種分類方法：按照傳播媒介不同，可分為影院動畫、電視動畫和網路動畫；按照國際通用標準，可分為商業片和藝術片；按照收視群體，可分為兒童、青少年以及成人動畫片；按照製作國度不同，又可分為國產動畫片和進口動畫片；我們經常提起的是按照製作軟體和材質的不同，將動畫片分為3D動畫、2D動畫、FLASH動畫、GIF動畫以及黏土、布偶、水墨、剪紙、流沙等動畫形式。如《超人特攻隊》、《機器人》、《海底總動員》、《冰河世紀》、《功夫熊貓》等都是3D動畫的經典力作（圖2-17、圖2-18），優秀2D動畫片更是比比皆是，《千與千尋》、《獅子王》、《米老鼠和唐老鴨》、《火影忍者》等

圖2-17（上）　功夫熊貓
圖2-18（下）　機器人

（圖-19），其他還有如黏土動畫片《超級無敵掌門狗》、韓國FLASH動畫《流氓兔》等等，種類繁多，不勝枚舉。通過這些優秀動畫片的烘托，許多"動漫明星"逐漸被我們所喜愛。

（二）動漫讀物

對於卡通藝術表現形式來說，動漫讀物，即印刷物，是歷經年代最久遠的一種傳播方式，在影視動畫出現之前，人們與卡通的接觸主要就依靠出版物。影視卡通片出現後，兩者在傳播上雙管齊下，相輔相成，合力打造卡通明星。如今，漫畫繪本的消費在全球均有不俗的業績。日本是一個眾所周知的漫畫大國，消費人群廣泛，漫畫類別分門別類，種類繁多，漫畫雜誌的刊物類別與發行量均為全球之首。中國的漫畫市場也逐漸成長起來，幾米的《向左走，向右走》（圖2-20）、朱德庸的《雙響炮》等漫畫繪本在前幾年就開始風靡，《漫友》、《北京卡通》等國內漫畫雜誌逐漸成長為國內知名動漫品牌，同時也培養出一大批年輕有實力的漫畫人，他們的作品不僅在國內大受漫畫迷歡迎，而且已經邁出國門，形成多種語言版本同步上市的良好態勢。

還有一件有趣的事情是，近年來，將漫畫改編成電影成為一股熱潮。或許是漫畫太有魅力，亦或許是電影劇本的編寫已江郎才盡，只好向其他領域求助。我想應該是前者的原因，因為優秀的漫畫影響了普通大眾，為電影的賣座奠定了良好的市場基礎。美國的《蝙蝠俠》（圖2-21）、《蜘蛛人》、《超人》、《X—MAN》，中國的《老夫子》、《三毛流浪記》，法國的《阿斯泰里克斯》等漫畫故事都陸續被改編成動畫片並搬上電影電視，取得一定的影響，相當多的作品還贏得了非常好的票房收入。

（三）遊戲

體驗經濟的大環境下，隨著娛樂產業的興起，遊戲行業在新世紀得到了一個高速的發展，而且在未來還有著廣闊的發展空間。歸根到底，其實無非就是順應了人們的消費需求，物質豐裕的時代，消費需求更多地傾向於精神層面的追求，動漫、遊戲等與之相適應的文化產業隨之興旺發達。遊戲中卡通角色的使用也十分廣泛，並由此產生了許多經典電玩明星，如

圖2-19　火影忍者

圖2-20　向左走，向右走

圖2-21　蝙蝠俠

圖2-22　魔獸爭霸

任天堂的瑪利歐兄弟，SEGA的SONIC。在遊戲開發之初，這些形象只是某一遊戲中的主要形象之一，由於遊戲的風行，這些形象逐漸被玩家所接受，最終都成為開發方的形象代言。同時，遊戲開發的成功與否，取決於其在遊戲玩家中的受歡迎程度。市場是很公正的，如果一款遊戲廣受歡迎，那麼它將長久地佔據著市場的額度，新版本也將不斷出現（只要開發商願意的話），當中的一些角色也越為大家所熟知。如《最終幻想》遊戲，由於受歡迎度極高，版本最終升級了十幾代；《傳奇》、《魔獸爭霸》（圖2-22）等網路遊戲都曾經集聚了相當高的人氣。反之，一些程式編寫與美術設計都不夠優良的遊戲品種，將被淹沒於激烈的市場競爭中，我們也不得而知。

（四）動漫周邊產品

簡而言之，動漫周邊產品是指利用動畫或漫畫中的形象開發出的商品，這些商品包括音像、書籍、文具、服裝、日用產品等類別。由於周邊產品實在太多，存在實用性和非實用性的分類，我們把借用卡通形象生產的具有實用性的商品，如服裝、文具、生活用品等稱為"軟周邊產品"（Light Hobby）。這類產

圖2-23　（上）SNOOPY軟周邊
圖2-24　（中、下）SNOOPY硬周邊边

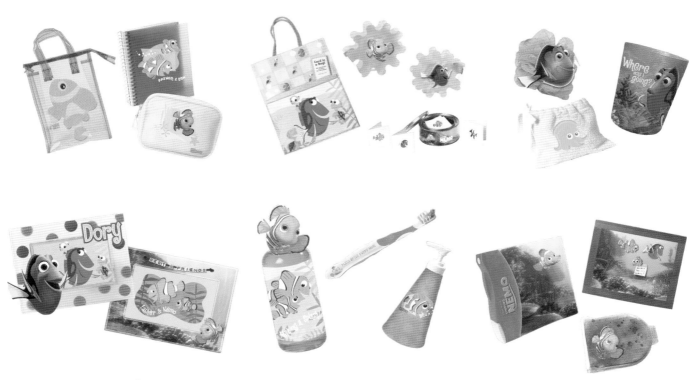

圖2-25　NEMO軟周邊边

品的特點是，卡通形象只是為了好看，消費者因為產品的實用與美觀兼而有之從而產生購買行動。另一類是完全沒有實用價值的純觀賞性產品，收藏者稱為"硬周邊產品"（Core Hobby）。這類產品通常只有"粉絲"和"發燒友"才會購買並收藏（圖2-23、圖2-24、圖2-25）。

根據資料顯示，動漫形象的開發中，周邊產品的比例將佔據整個形象開發收益的70%左右，因此，全球的動漫品牌都在製作好動畫片的同時加大了周邊產品的開發力度。但是，在目前的中國卡通市場，產業效益排在前幾位的無一不是外國卡通：維尼熊、米老鼠、凱蒂貓、皮卡丘和機器貓……這些來自日本和美國的卡通形象在中國市場所佔據的比例已超過了80％，出自中國內地的不足10％，其餘份額被港臺地區、歐洲國家等佔據。針對此現狀，國家已經加大力度扶持中國原創動漫，一些國產動漫產品已初具規模，如湖南三辰集團的"藍貓"與廣東宇航鼠動漫公司的"宇航鼠"，在持續播出動畫片的基礎上，相關周邊產品的開發都已達到上千種，為中國動漫的興起樹立了榜樣。

（五）卡通在廣告中的運用

卡通的興起對廣告的發展帶來了巨大的影響。廣告的作用是發現生活中的需求並利用各種表現手段滿足這種需求。換言之，廣告適時地反映社會的時尚與潮流，尋找到與消費文化的結合點，才有可能激起消費者的興趣，從而引起消費者的注目。廣告奉行的是"廣告拿來主義"，任何有益於提高廣告注目度的表現方式都將被及時利用。

廣告表現中卡通特有的親和力往往更能吸引消費者的注目，提高廣告資訊的到達率。正是這種幽默有趣使卡通表現形式不僅廣泛運用於兒童讀物和兒童的日常用品廣告中，也常見於產品介紹與說明書、企業或產品的形象代言等諸多廣告領域，甚至許多金融企業和科技產品都紛紛利用卡通手法大做廣告。美國瑪氏食品公司（M&M'S 巧克力）在廣告戰役中利用擬人化的巧克力豆不斷演繹神奇故事吸引消費者，烘托品牌形象（圖2-26）。在各大網站媒體的廣告中，新浪網一貫運用卡通漫畫的形式塑造品牌和產品形象，

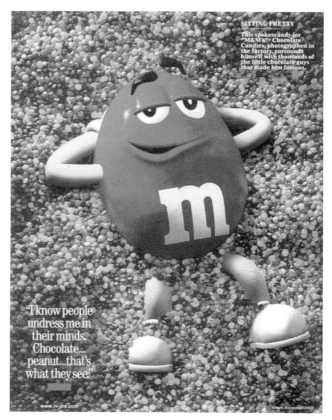

圖2-26　M&M'S 巧克力

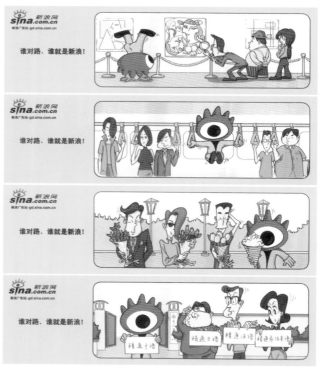

圖2-27　新浪網站廣告

繼推出《漂流瓶》篇、《胖女人尋狗》篇等系列廣告後，又陸續推出"誰對路誰就是新浪"系列作品，可愛的造型、幽默的故事情節對目標受眾來說，一定會產生互動效應（圖2-27）。

四 角色設計的創作特點

（一）設計定位

設計定位，是任何主題設計在展開具體設計之前都必須解決的問題。同樣，卡通形象設計的首要重點就是要掌握形象設計的方向，由此確定設計的主體思路和設計風格。卡通是大眾藝術，是商業化的文化產品，與純藝術表現形式相比，兩者在"本體"上截然不同。前者的本體是"客體"，為消費者服務；後者的本體是"主體"，更多的是抒發作者個人情感與世界觀。違背市場、缺乏目標定位的卡通創作，就算是再有個性、再前衛的作品也只能孤芳自賞，無法引起受眾共鳴，其結果可想而知，那就是遭受失敗。

本次課程主要針對以下三類進行定位的劃分。

1·角色個性定位

我們經常以勇敢、潑辣、迂腐等詞語來說明不同人的不同個性，現實生活中的人物如果沒有個性，就很難給人深刻印象。由此不難理解，在卡通形象設計中，角色形象沒有個性，就無法讓人產生記憶點，作品也就等於失去了靈魂。和創意一樣，設計無公式可套用，但審美觀有共同性。生活經驗告訴我們，將眼睛描繪得大而明亮，可以用來表現角色的可愛；把四肢處理得細長，可以表達一種靈活；如果想表現健壯粗魯的角色，則多採用方形、梯形或倒三角形結構，表達出一種強悍或笨拙。如美國英雄主義漫畫系列，英雄的塑造幾乎都是健壯的倒三角形身材，給觀者一種強悍刺激、雄壯有力的印象。在這一點上，由於世界各國各民族的審美差異性甚小，我們應該從生活常識出發，瞭解並掌握一些基本規律，為卡通角色的設計奠定基礎（圖2-28、圖2-29、圖2-30）。

2·受眾的設計定位

在此有必要對受眾作一解釋，動漫畫生產出來是給人閱讀與欣賞的，我們將這些動漫畫面向的消費者

圖2-28　個性定位

圖2-29　個性定位

圖2-30　個性定位

稱之為"受眾"。不同的受眾層面有著迥異的喜好和理解能力，動漫的創作要做到「有的放矢」，針對受眾的年齡、文化層次、社會背景展開分析與設計。日本漫畫的分類如此之細，就是隨著市場的逐漸成熟，針對不同的受眾展開創作與發行的。在對受眾定位進行考量時，最主要的因素是考慮不同年齡段的審美差異，因為這個層面的跨度實在太大，單一的動漫風格和敘事手法很難滿足需求。與此同時，文化背景的差異也是考慮的範圍之一。

（1）不同年齡段的差異

我們將人群按照成長的時間順序作一個簡單劃分，大概有了兒童、少年、青年、成年這麼幾個階段：

A·兒童

有些時候，市場會劃分得更細，將兒童繼續劃分為Baby（嬰兒）和Little（小孩），在這裡我們統稱為兒童。對於這個年齡層來說，他們對世界的一切都是充滿好奇的，同時也是一切認知的開始，簡潔的圖形和單純的原色設計往往易於調動他們的情緒。從教育心理學角度來說，兒童對形狀與顏色的識別是一個從無到有的過程，所以，色彩斑斕的卡通片對他們來說就是一個刺激認知的過程（圖2-31）。

B·TEENS（13—19歲）

13—19在英文中都有一個尾碼"TEEN"，而且13歲至19歲的年齡層正好又是中學階段，有著類似的理想與追求，於是將這部分人歸為一類。少男少女們正處於生理發育期，思想單純卻對未來充滿著奇思妙想，甚至是妄想。這個年齡段通常喜歡線條清晰、簡潔明快的表現手法，充滿幻想且具親和力的圖像對他們都很有吸引力。日本漫畫風靡全球，就是因為其許多漫畫的特點以敘事見長，來源於現實，但又充滿幻想而又隨處可見的故事描寫在這個年齡層引起了巨大的共鳴（圖2-32）。

C·19—30歲

這個年齡段的人群通常都接受過了自己人生的最高等教育，有自己獨特的文化和思考，希望通過某種

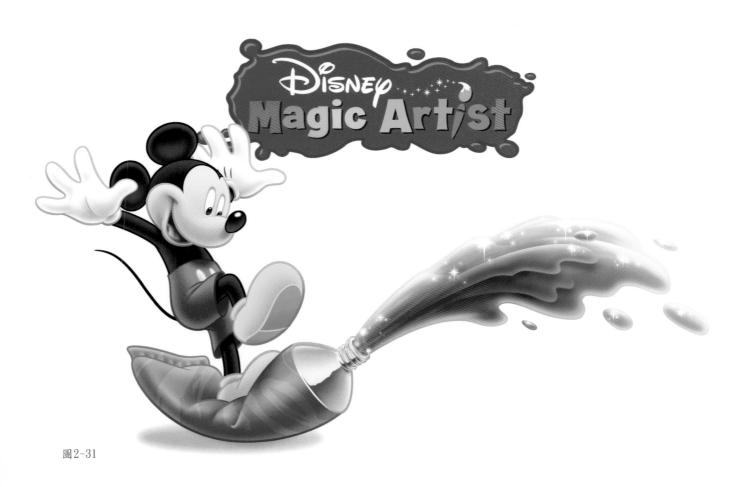

圖2-31

平臺或媒介表達出自己的欲求和思想，喜歡感性的、大眾化的圖像，刺激性感和簡練精巧都較符合他們的口味（圖2-33）。當然，從這個年齡層開始，由於人們接受教育的程度不同、所從事的職業也各異，加上成長過程中所處環境也可能迥然不同，這些因素都將對個人的心智、興趣愛好產生影響。因此，在理論層面上，我們很難將該年齡段的興趣愛好一言以蔽之，只有在實際的設計中面對不同的人群做出分門別類的作品。

D·≥30歲

30歲以上的人，可能都已經成家立業，並經歷過或正經歷著人生的風雨，個性上將顯得更加成熟（不成熟的也得裝得深沉些），傾向於欣賞有內涵、睿智但不失幽默的圖像（沒有幽默性就不叫卡通了），喜好藝術性較濃、技巧性較強的表現形式。動漫的受眾群主要在少年兒童，但已不是兒童的專利，況且隨著時間的推移這些目前的少年兒童10年後也將步入成人

行列，他們中的部分人群將持續著對動漫的熱愛。正因為如此，國內外正大力開拓成人動漫市場，目前的美國、日本、韓國當屬走在前列者。韓國全3D動畫片"Monkey Man"就是一部定位於成人市場的卡通作品，角色的設定都比面向兒童的作品顯得睿智、老成（圖2-34）。中國的《莊子說》、《老子說》等古籍經典著作由漫畫家蔡志忠改編成了漫畫版，故事通俗易懂，特別受到這個年齡段的追捧（圖2-35）。迪士尼在動畫片出爐時，製作的海報通常有兩種方式—兒童版和成人版。這是因為發行商充分考慮了消費者來自不同的年齡層，色彩絢爛的海報當然是為孩子所設計，而色彩深邃、穩重的畫面則是為那些帶孩子進影院的父母和動畫專業人員及愛好者所設計。

（2）文化背景的差異

隨著經濟的全球化，文化圈的概念正在逐漸被打破，但不同民族的喜好還是有著很大的差別。各類卡通的表現風格與其國度的繪畫表現都有著千絲萬縷

圖2-33

圖2-34　Monkey Man

圖2-35　莊子說

圖2-32

圖2-36　東方的線條藝術

圖2-37　西方的光影表現

的聯繫。東方的線條藝術十分發達，具體與抽象的融合一直是其繪畫藝術的特點，如中國畫與日本的浮世繪，重視的不是寫實性的表現，而是內在的描寫。同樣的繪畫技巧在動畫表現上得到映射，中國的水墨動畫、日本的2D動畫均是各國原有藝術表現形式的再現。在西方文化圈，繪畫表現崇尚尊重客觀事實的描繪，反映在卡通動漫上，具體而寫實的圖像比較符合人們的審美觀，體格健壯的人體、造型怪異的幻想角色深受青睞。對於商業藝術領域內的卡通設計而言，根據不同的地域展開不同的市場策略是十分重要的（圖2-36、圖2-37）。

3．媒體不同的設計定位

設計之初必須先研究卡通角色將利用何種媒介進行傳播，不同的媒介運用將對設計的表現提出呼應的要求。

（1）理解各類媒介在使用上的特點

動漫讀物、卡通書籍插畫等紙質品的特點就是藉由靜態畫面來打動閱讀者，而且印刷畫面的數量通常也不會太多，可以考慮在畫面的描繪上下足功夫，以展示讀物的獨立觀賞價值（圖2-38）。然而，用於標識的卡通圖形應盡可能採用簡潔的設計，過於繁瑣的表現在標識縮小時可識別性與記憶性將大大降低，甚至造成製版用材的難度（圖2-39）。又如2D卡通片的原畫設計，也應考慮後期製作的可行性，由於目前的製作方式仍然是每秒24格（有些是每秒12格，重複一次），意味著要為每秒鐘描繪24張動畫畫面，可想而知，過於複雜的人物設定與原畫設定將會為中間畫造成巨大的工作難度，同時也將製作成本增加（圖2-40）。

（2）同一個形象在不同媒介中的使用

卡通產業的發展，要求卡通形象被使用到更廣泛的媒介中進行整合推廣。於是，設計必須解決的任務是：同一個卡通形象必須考慮多種表現方式，以適合不同媒介的使用。從一些知名卡通形象的設計表現中我們可以看到，同一個形象通常要採用3D、2D、彩色、雙色、黑白等多種視覺表現方法，這些都是在充分考慮了製作成本和藝術效果的前提下作出的選擇（圖2-41）。比如，服裝上的圖形之印刷工藝，單色

圖2-38　再生俠

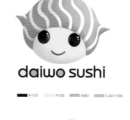

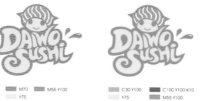

圖2-39　廣州大禾壽司（劉平雲）

圖2-40　忍者神龜

與多色的絲印成本相差甚遠，一款服裝的上市將要針對其計畫的市場定價，選出對應的印刷工藝，設計稿理所當然應該在前期就做好充分的準備工作。

（二）創意特色

創意是思想火花的迸發，是一種靈性的頓悟，並無某種模式，否則就不能稱之為創意。但創意思維方式又是有規律可循的，把握基本的創意策略和創作方法將對具體的卡通造型設計有很大的指導意義。

1．虛擬與假定

動畫與真人拍攝電影相比，最大特色在於動畫能創造"虛擬的真實"以滿足人們對夢幻的嚮往與追求。我們可以看到，眾多動畫片都虛擬或者說是虛構了類似於童話的非現實環境，如《千與千尋》中小女孩的夢境，《怪物史瑞克》中男女主人公所生活的環境（圖2-42），以及《鐵臂阿童木》、《聖鬥士》等展示出來的科幻世界，採用的都是假定手法。但作品給觀者的感覺卻沒有虛假之嫌，因為我們都理解，動畫是對真實生活的藝術再造，我們心甘情願接受這種"欺騙"。

2．誇張手法

文學藝術中有誇張的藝術手法，同樣，卡通表現中也採用了這一手法，並且成為卡通造型的重要手法之一。卡通造型的誇張方法，就是把現實的表現方式或其趨向放大到極致，包括頭部的誇張、神態的誇張、形體的誇張、動作的誇張等等。正常成人的頭身比例關係是1：7，在卡通造型設計中，為表達某些特別的意境，我們需要將角色進行"拿捏"，如美少年少女漫畫的表現通常是將人物的比例拉長到1：8甚至更長，以表達人物的修長與帥氣。同樣在動作的表現上，一些超出正常生活狀態的極端動作帶來良好的幽默效果。總之，在不違背美的法則的前提下，儘量地誇大物件和其主要特徵，才能使其特點更加鮮明，個性更加典型，加強敘事和傳情的效果（圖2-43、圖2-44）。

3．擬人手法

擬人手法可以說是卡通設計的靈魂，沒有幽默的卡通片很難得到觀眾的認可，而要達到這種效果，給造型增加個性使其"人性化"，是一個有效的方法。

圖2-41　同一個形象在不同媒介中的使用

圖2-42　怪物史瑞克

圖2-43、2-44　誇張手法

27

當然，既然是"擬人"，說明這一手法是針對"非人"來進行再創作的，也就是應用於動物、無生命物等物種上。同時，既然已經人型化了，前面提到的神態、形體、動作的誇張手法也就同樣適合於此了。

（1）動物的誇張與擬人　動物是卡通世界裡非常重要的組成部分，也是角色設計的重要物件。迪士尼、夢工廠都製作了大量以動物為主角的動畫片，深受人們喜愛；世界各大小運動會、錦標賽的吉祥物大都以動物為設計物件；一些企業標誌、品牌角色也紛紛採用可愛的卡通小動物做設計元素，增強企業親和力以吸引消費者。動物的種類繁多，抓住動物的特徵，強調動物的個性，採用擬人手法進行誇張處理，才有可能創作出好的作品（圖2-45、圖2-46）。

（2）無生命物的誇張與擬人　這裡指的無生命物的範圍很廣，我們把除人物和動物之外的物體都統歸為此類，包括風火雷雨、水雪雲煙，以及花草樹木、日常用品等。儘管花草樹木是有生命的，但它們不會動，我們就把它當作無生命處理了，也便於創作的理解。合理地運用擬人和誇張手法，賦予這些物品以靈性，同樣可愛動人。許多動畫片裡的花花草草、瓶瓶罐罐，透過擬人法在片中具有舉足輕重的作用（圖2-47、圖2-48）。

圖2-46　動物的誇張與擬人

圖2-47　無生命物的誇張與擬人

圖2-45　動物的誇張與擬人（劉平雲）

圖2-48　無生命物的誇張與擬人

4‧差異策略

這是設計中通用的創意特色，就是提倡設計的原創性，盡可能地用與別人不同的思考方式和表現手法創造作品，才有可能與眾不同。中國卡通總是抵擋不住“外敵入侵”，如果要在創作上找原因的話，關鍵就在於缺乏獨創性，包括劇本的編寫與造型的設定。卡通作品不求差異就沒有新鮮感，缺乏感官上的刺激，自然失去觀眾與市場。我們一直在呼籲限制日本漫畫在國內的發行，避免青少年過多地接觸產生不良影響。誠然，日本漫畫有其糟粕的一面，對於中國青少年的成長的確不利，我們有責任去引導他們作出正確的選擇，但關鍵是我們自己還拿不出足以吸引青少年的動漫作品，目前只能以行政措施來限制進口動畫片的播放。

5‧動態、立體的思維觀念

前面已經提到，卡通形象的設計要考慮不同媒介的使用效果，動畫片、遊戲、周邊產品等都是卡通形象經常應用到的媒介，這些平臺對形象的使用法則與表現形式的要求各不相同。所以，造型設計不能僅

僅考慮平面的效果，應樹立立體與動態的思維觀念，把任何物體和形象都理解成有著長度、寬度和高度的立體空間，並且充分理解“靜止是運動的特殊方式”這種相對關係，加強造型物件的動態思考與研究。養成這種思維習慣對於卡通造型設計、動畫製作以及形象的媒介推廣都將產生積極的作用（圖2-49、圖2-50）。

圖2-49　動態、立體思維維

圖2-50　動態、立體思維（2005級動畫李煒坤）

第三章　卡通形象欣賞與分析

前面的章節我們簡單提到了卡通形象在不同媒介中的使用，在這裡我們嘗試以媒介為分類，就目前一些我們所熟知的卡通角色作一更細緻的闡述，分析造型特色、行業特點以及市場的應用，讓大家能更清晰地感受到卡通的魅力。

一　動畫篇

動畫是影視藝術的一個分支，在初期並不被人們所看好，與電影藝術一樣，剛面世時被人們認為是"小兒科"，沒什麼發展前途。的確，任何新鮮事物在發展的初始階段肯定是稚嫩的，前途未知的，但如今看來，影視動畫以其獨特的藝術表現形式在市場中獨樹一幟。動畫向實拍影視取經，伴隨著實拍影視的發展而發展，後者所研究的鏡頭、聲音等藝術語言同樣也是動畫所需研究的方向之一。應該說兩者既有共同點，又各具特色。

1895年，法國的盧米埃爾兄弟向公眾展示了他們的電影機，並放映了《火車進站》等影片，宣告了現代電影的誕生。十年後，動畫影片面世。1907年，一個無名技師發明了"逐格拍攝法"。根據這種方法，攝影機可以一格一格地把場面拍攝下來。美國人斯圖亞特佈雷克頓利用這種方法拍攝了《鬧鬼的旅館》、《奇妙的自來水筆》以及《一張滑稽面孔的幽默姿態》等片子（圖3-1）。這些就是最早期的動畫電影。在法國，人們乾脆就把這種未曾見過的拍攝方法叫做"美國活動法"。法國的埃米爾科爾在之後進一步發展了動畫片的拍攝技巧，先後製作了250多部動畫短片。也正是因為科爾對動畫片發展的傑出貢獻，後人奉之為當代動畫片之父。

真正讓更廣泛的受眾真切地感受到動畫魅力的，是早年出自娛樂王國迪士尼公司的一些動畫作品，它

圖3-1　（上）一張滑稽面孔的幽默姿態态

圖3-2　（中）愛麗絲漫遊仙境記记

圖3-3　（下）華納公司卡通形象

的成功之處在於將動畫完全商業化、產業化，讓更多人接觸動畫並喜歡上這種藝術表現形式。我們最熟悉的當屬米老鼠以及它的一群快樂夥伴，如唐老鴨、高飛狗、布魯托等（圖3-6），它們至今仍是迪士尼的王牌卡通之一。迪士尼品牌成功的背後其實經歷了很多的努力，他們第一次攝製的作品是系列動畫片《愛麗絲夢遊仙境記》（圖3-2，攝於1923年至1926年），卡通形象與市場反應都不怎樣出色，後來也採用了其他卡通形象，但是效果普通。在一個偶然的機會，迪士尼採用了"米老鼠"這個形象，從此開始了一個卡通娛樂王國的神話之旅。1929年，米老鼠成為第一隻商品化的卡通角色，直到1952年，圍繞米老鼠系列形象展開的動畫片、周邊產品、主題公園等開發一應俱全，啟動了卡通產業鏈。

如今，美國的迪士尼、華納等卡通巨頭商都依靠動畫片打造出眾多知名卡通明星。迪士尼除米老鼠、唐老鴨之外，還有小丑魚Nemo、巴斯光年等眾多卡通"大腕"，華納公司也不示弱，兔八哥、小翠兒、達菲鴨、三隻小豬等形象（圖3-3），都成為品牌的"搖錢樹"。有關報導稱，消費品授權一直是迪士尼和華納重要的利潤來源，迪士尼授權商品的年零售額約為140億美元，華納授權商品的年零售額約為60億美元。並且為了獲得更大的發展空間，包括這兩大巨頭在內的國際動漫品牌都不約而同地把目標瞄準了中國市場，因為大家都知道中國人口眾多，地大物博，動漫市場前景無限（圖3-4、圖3-5、圖3-6）。

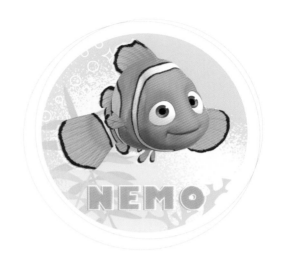

圖3-4　小丑魚Nemo

圖3-5　海綿寶寶

圖3-6　米老鼠等形象

二 漫畫篇

我們先從理論面將漫畫與動畫作一區分。漫畫是靜態的畫面表達，主要傳播方式是紙本的平面媒體；網路的發展使漫畫也有了"無紙作業"，通過互連網也可欣賞到各類漫畫作品；動畫強調的是"動"，給人的視覺感受是"連續的靜止畫面"，主要通過電影電視傳播。

最早的漫畫表現形式起源於歐洲，早在17世紀末，英國的報刊上就已經出現了許多類似卡通的幽默插圖，當然由於當時缺乏專職畫家和固定的藝術風格，還不能算真正意義上的卡通漫畫。直到18世紀初專職卡通畫家的出現，卡通風格才逐漸成型。

卡通漫畫發展到今天，已清晰地形成歐洲式、美國式、東方式三大風格流派。歐洲漫畫有著其輝煌的時代，在卡通領域也佔有重要的地位。可以説，60年代法國的漫畫水準已經代表了當時世界漫畫的最高境界，在當時就已建立了大型漫畫博物館和學習中心。一些經典漫畫作品我們依然耳熟能詳，如德國漫畫大師的《父與子》，以及比利時漫畫家艾爾吉的《丁丁歷險記》（圖3-7、圖3-8）。

諸多形象以印刷讀物作為主要的推廣手段，經過多年的漫畫連載和沉澱，不斷聚集人氣，已成為經典的卡通形象且深入人心。如1950年的史努比、1969年的哆拉A夢（圖3-9）以及1978的加菲貓。當然，隨著推廣的多樣化，許多形象都會採用媒介整合的方式以達到最佳的市場效應。《忍者龜》（圖3-10）在1984年就發行了漫畫版本，之後也推出了動畫版並改編成遊戲，2007年全新3D動畫片也在全球陸續上映。

動漫產業要發展，漫畫是基礎，這已成為業界的共識。增加漫畫圖書與漫畫雜誌的發行有許多實際意義，在專業層面，漫畫的創作需要具備良好的劇本編寫能力和扎實的畫面表現能力，這有利於提高從業人員的文化與藝術素養；在市場層面，相對動漫產業的其他行業，漫畫是最低成本的產業投入，這有利於動漫藝術的普及，為動漫產業的發展奠定基礎。

現在，美國漫畫和日本漫畫顯示出其獨特的鮮活

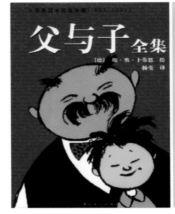

圖3-7 父與子　　　　圖3-8 丁丁歷險記

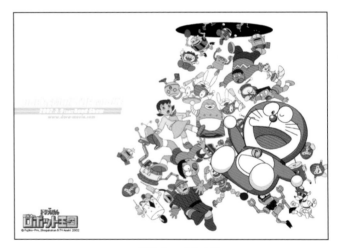

圖3-9 哆拉A夢

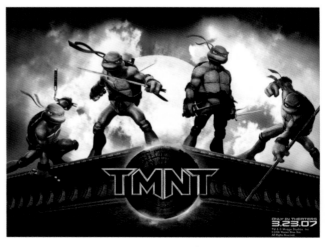

圖3-10 忍者龜

性。美國漫畫在20世紀40年代就初步形成了“漫畫作者→出版商→分銷商→讀者”的商業模式，二次大戰後銷售網路的規模和對讀者群的覆蓋面更得到了進一步的擴大（圖3-11、圖3-12）。除了漫畫期刊和圖書出版以外，漫畫周邊產品的開發和形象授權也成為美國漫畫新的利潤增長點。日本可以說是一個絕對的卡通漫畫王國，漫畫的產業規模超乎想像，整個日本的出版物近40%是漫畫作品，每月出版的漫畫雜誌達350種之多，還有近500種的漫畫單行本問世。漫畫派別上也是種類繁多，主要可分為少女漫畫、技擊漫畫、科幻漫畫、體育漫畫、歷史漫畫、商業漫畫、色情漫畫等等。如今，日本的動畫業已從單一的漫畫書發展為以電視、電影、動畫片為主體，包括動畫期刊、圖書、CD、DVD、CD－ROM等的綜合產業，並涉及到玩具、電子遊戲、文具、食品、服裝、展示展覽、服務等廣泛的經濟領域。進入21世紀以來，日本動畫產業更以其獨創的形象魅力和版權形式對電腦業、移動通訊的屏保業以及銀行、證券和保險業的形象產生巨大的作用。

三　主題教育篇

在眾多的卡通明星中，有一類是比較特別的。這類產品的消費群主要面向幼兒，動漫畫通常都以充滿遊戲趣味的生活畫面展開故事的敘述，以拓展幼兒的視野，讓幼兒明白許多人生道理。這些故事之所以能為幼兒接受，不僅因為它們淺顯易懂，更主要的是依靠了可愛卡通形象的鮮活演繹，將一些道理全然融匯於情節的發展當中，使幼兒在不知不覺中得到感悟，這些卡通形象同樣也開始受到歡迎。

媒體卡通是美國式卡通發展的典型模式，意指卡通推廣傾向於以大眾傳媒（如電影電視）的轟炸方式接近消費者，希望以短平快的形式將某形象塑造成功。但事情也有特例，小熊維尼就是其中之一。《富士比》（Fordes）曾經公佈了一次有趣的“虛擬富豪榜”，就是將全球最賺錢的虛擬形象做了一次排隊，

圖3-11　日本漫畫

圖3-12　美國漫畫

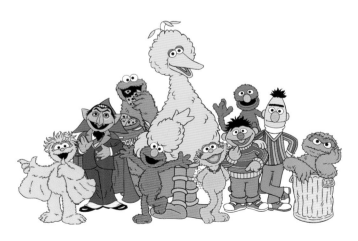

圖3-15　芝麻街

小熊維尼力壓米老鼠而高居榜首（圖3-13）。其實，小熊維尼的版權同樣歸屬於迪士尼，"出生"的時代也與米老鼠相差無幾，只不過米老鼠是迪士尼原創（小熊維尼為購買版權所得），一直受寵若驚，依靠動畫片一炮而紅。而小熊維尼的形象推廣一直以來主要依靠幼稚教育類書籍、影音的出版，由於憨厚的形象討人喜愛，逐漸擴展到授權服裝、文具等產品的開發上，終成正果。

英國的天線寶寶同樣也是一個專注於幼稚教育的卡通品牌。當時的天線寶寶在英國播出還不到一年的時間裡就引起觀眾極大的反響，在英國可說是兒童節目的一大盛事（圖3-14）。天線寶寶與在美國已播出近30年而曆久不衰的芝麻街（Sesame Street）均為幼兒節目（圖3-15），但兩者的風格卻大異其趣，前者的內容極為簡單、安全，而芝麻街則放入了更多的訊息，兩者各有所長。這些節目在發展中國家尤其得到青睞，由於缺乏製作費，這些國家無法製作出精良的教育節目，必須依賴國外進口，引進芝麻街等電視節目以滿足當地小朋友的胃口。

借用前面我們談到的受眾定位，不難發現，這些以幼稚教育為主要訴求對象的卡通品牌，其卡通造型都是以簡潔圖形為主，配合單純鮮亮的色彩，視覺效果十分引人注目，怪不得這麼惹人喜愛。而且，一些形象的產品開發已拓展到更廣泛的年齡層，就拿小熊維尼來說，小熊維尼成人裝已經上市，同樣受到"大朋友"的喜愛。

圖3-13　小熊維尼

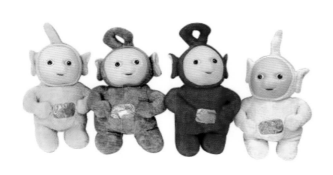

圖3-14　天線寶寶

圖3-16　流氓兔

四 網路篇

卡通文化在流行，網路文化同樣在流行，進入到各大小網站，各式各樣的卡通形象以及以圍繞這些形象創作的動漫畫作品撲面而來，很難說清是卡通的風行使網路變得有吸引力，還是由於網路的迅猛發展帶動了卡通文化的盛行。不管怎樣，兩者都給上網一族帶來了無窮的樂趣。網路的大眾化和普及化造就了一批又一批流行卡通的湧現，一段時間過後，或是突然爆紅，或是銷聲匿跡。

談到網路卡通，不得不提韓國的流氓兔，現在看來，它的出現具有里程碑的意義。2001年左右，網路上出現一隻既像熊又像兔的搞怪"兔子"，有著一意孤行、少言寡語的性格，喜歡吃喝玩樂、動手動腳，這隻兔子就是來自韓國的流氓兔（圖3-16）。之所以說它具有里程碑式的意義，是因為由它開始，帶來了網路虛擬角色的盛行。我們不否認在它出現之前，網路上的國內外卡通形象已是種類繁多，但沒有哪個能像它這樣不僅僅靠網路賺足了人氣，後來也賺足了鈔票（儘管在當時很多錢被盜版商所賺）。一切從網路開始，卻一發不可收拾。回頭看，其網路的前期投入成本相對於一些大牌卡通的推廣費用，簡直就是九牛一毛。它的出現讓我們知道，原來網路對於卡通的傳播還有這麼大的作用力，投入小、成效快（相對傳統動畫製作而言），甚至是一夜成名。於是繼流氓兔之後，一批批誓要把卡通產業進行到底的虛擬形象紛紛通過網路紛紛襲來，中國娃娃、小破孩、濛濛熊、蘑菇點點……Flash動畫、表情符號加桌布下載還有衍生產品，直讓人眼花繚亂（圖3-17）。

虛擬卡通角色在網路上的出現並流行，預示了人的真實存在與虛擬現實（Virtual Reality）之間的融合，現實動物和虛擬動物（大多數卡通是動物形象）之間的交會。人們之所以喜歡虛擬現實的存在，因為它來自人本身的投射，滿足了人們對原始意象的追求。

今天，你虛擬了嗎？

圖3-17　濛濛熊

五　遊戲篇

　　遊戲按類別劃分可分為單機遊戲、網路遊戲和電視遊戲三種。在短短的幾十年的時間裡，電子遊戲已經發展成了一個龐大的娛樂體系，在類型上也已經由最初的一兩個玩法擴展到現在的ACT(動作)、SLG(模擬仿真)、RPG(角色扮演)、FTG(格鬥)、STG(射擊)、SPG(運動)、RAG(賽車)、AVG(冒險)、PUZ(益智)等等類型。三類遊戲當中又以網路遊戲的發展最為迅猛，互連網的發展為其提供了一個絕好的發展空間。越來越多的專業遊戲開發商和發行商介入網路遊戲，一個規模龐大、分工明確的產業生態環境最終形成。

　　對於喜歡遊戲或接觸過遊戲的您來說，在享受聲光電效果的同時，是否對遊戲中的卡通角色留下過深刻印象，或者已經成為某個遊戲角色的發燒友？其實，遊戲廠商在開發某款遊戲時，並非都是卡通形象作為遊戲的賣點，一些角色後來成為大紅大紫的明星更多的是無心插柳的結果。日本的兩大遊戲業巨頭任天堂(NINTENDO)和世嘉(SEGA)的開發經歷就是很好的例證。

　　1985年，任天堂公司出售該公司精心設計製作的遊戲節目《超級瑪力歐》(SUPER MARIO)，遊戲中可愛的義大利水管工人瑪力歐在滑稽的蹦蹦跳跳中進行著一系列冒險，深受玩家喜愛，在遊戲最風行的時候，瑪力歐的形象甚至替代了米老鼠和唐老鴨在美國孩子心中的地位。最後，瑪力歐也當仁不讓地成為了任天

堂遊戲公司的吉祥物。同樣，世嘉的王牌卡通形象索尼克（Sonic）在上市之初也僅僅是該公司《風速小子》遊戲中的角色之一，逐漸被玩家接受，並被公認為該品牌的代言人（圖3-18、圖3-19）。

　　如今，新遊戲的開發與上市一波接一波，特別是網路遊戲，如《跑跑卡丁車》、《真三國無雙》、《天堂》等（圖3-20），大大小小的遊戲數不勝數，真的讓玩家應接不暇。而且，隨著市場的成熟，動畫電影與遊戲兩大媒介相互滲透，形成了產業鏈的多元化。前面提到的遊戲《最終幻想》在開發其第八代遊戲產品的同時花鉅資製作了動畫版《最終幻想》；同樣，動畫片發行的同時通常也伴隨著相關遊戲的上市，如《海底總動員》動畫與遊戲同時上市，動畫中描述的是小丑魚NEMO海底冒險的經歷，遊戲的玩法也是玩家通過操縱NEMO在奇妙的海底深處探險，遊戲操作簡單，整體氛圍溫馨可愛（圖3-21）。

圖3-19　超級瑪力歐　　　圖3-20　跑跑卡丁車

圖3-21　NEMO遊戲

圖3-18　索尼克

六　玩偶篇

　　曾幾何時，假使一個二三十歲的上班族的背包上掛著一個凱蒂貓(Hello Kitty)或其他卡通公仔，一定會惹來別人詫異的目光：都這麼大了，還玩這小孩子玩的東西！在卡通並不算流行的上個世紀七八十年代，特別是在中國大陸，卡通片和卡通商品都只是小朋友的專利。成年人只有掏錢為小孩子購買的份，自己去購買和玩耍一定會為人所笑話。

　　這也讓人回想起凱蒂貓當時的境遇。1974年，凱蒂在日本三麗鷗公司誕生，在市場推廣中公司並沒有花巨額投資製作動畫或是出版卡通書籍，只是把它印在小女生使用的包包和其他日用品上。多少能獲得一些喜歡卡通的小女生的青睞，只能算是慘澹經營。隨著時光的推移，這些小女生逐漸長大成人，也越來越遠離Kitty。三麗鷗通過市場調查發現，之所以原來的忠實消費群也棄而遠之，原因就是她們已經長大，儘管依然喜愛Kitty，卻不好意思再去購買。三麗鷗的做法就是重新對Kitty的造型進行調整，使它更適合成年人的口味。通過一系列的市場策略運作，終於在1983年引爆Kitty貓全民總動員，Kitty從此開始走紅（圖3-22）。

　　當然，時代已經改變。在這個彰顯自我個性的時代裡，現代人都敢於展示自我的思想和文化主張，也希望憑藉一些個性商品展現自我。卡通的色彩與造型正迎合了這種心理，在這種情形下，越來越多的人加入到卡通消費的行列。特別是一些Q版的卡通公仔和卡通商品，如趴趴熊、泰迪熊等（圖3-23），已成為學生和上班MM的摯愛。卡通公仔已成為她們消費的一部分，或是掛在包包上做裝飾，或是擺放在沙發和床上，在寂寞和憂傷的時候讓可愛的卡通公仔陪伴著自己。資料顯示，在美國一些發達國家，平均每個女生擁有一至兩個芭比娃娃，泰迪熊的擁有者也不在少數。這些卡通公仔給人們帶來的是一種輕鬆和快樂，讓人時刻保持著一種輕鬆的心理狀態。

　　因為，快樂就好。

圖3-22　凱蒂貓Hello Kitty

圖3-23　趴趴熊

七　品牌角色篇

　　市場無處不動漫，廣告行業當然也不會放過這個機會；同時，"品牌"所包含的範疇在不斷延展，城市品牌、展會品牌、賽事品牌等都已納入品牌範疇，參與品牌推廣運動。我們看到，近幾年來，政府、企業、社會團體都紛紛採用卡通角色做品牌宣傳，或是做企業標誌，或是做品牌、產品代言人，並頻頻出現在各類廣告媒體中。奧運會、錦標賽等活動品牌也都加大對吉祥物的設計與宣傳，可愛的形象一方面可增加活動氣氛，擴大活動的影響力，同時通過衍生產品的開發又為活動帶來一定的商業利潤。

　　"柏林熊"是德國柏林市的城市標誌，該城市有意將其打造成城市品牌推廣的核心元素。在柏林的市徽和許多旅遊紀念品上我們都可以看到它的身影，2008年還發起柏林熊創作與展覽活動，邀請上百位來

自不同國家的藝術家以柏林熊為"畫布"展開創作，以世界巡展的方式呼籲世界和平（圖3-24）。同樣，2008北京奧運會取得了巨大的成功，"福娃"作為這屆奧運會的吉祥物已被全世界人們所熟悉，在創造商業利潤的同時，也為推廣中國文化立下汗馬功勞。

　　這些策略都源於"角色行銷"行銷理念，是體驗經濟大環境下的產物。角色代表的是品牌或產品的個性，在消費者、企業與商品三者間建立起溝通的橋樑，使消費者接觸到品牌時對品牌個性產生一種心理上的體驗。喝完就說"Qoo"的酷兒（Qoo）、以麥當勞叔叔為首的開心樂園卡通小夥伴、來自百事可樂的時尚代言人七喜Fido……這些都是成功的角色行銷案例，在這些形象當中，有些已是征戰商場多年並立下赫赫戰功，有些卻是新世紀才出道的動漫新秀。但它們有一個共同點，就是為消費者創造體驗（圖3-25、圖3-26）。

　　可口可樂產品"酷兒果汁"的推廣可謂是角色行銷的創舉，同時也是新世紀體驗式行銷的典範。這是可口可樂公司首次在中國大陸地區採用"角色行

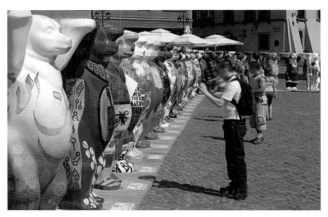

圖3-24　柏林熊

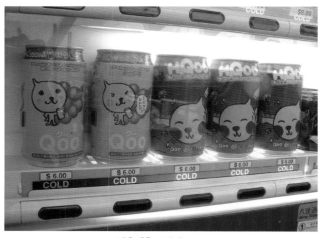

圖3-25　酷兒

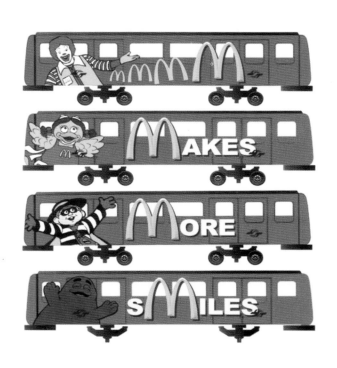

圖3-26　麥當勞芳

銷"的新產品，也是該公司運用卡通形象作為產品代言人的成功案例。"酷兒果汁"的市場推廣策略跳出了傳統的框框，先根據創新的產品概念創造產品代言人——"酷兒"，透過這個別具一格的人物造型及其代表的健康形象，使品牌宣傳和公益效果達到和諧的統一。果汁的目標受眾為5—12歲青少年，產品賣點強調"酷兒為你帶來快樂"。圍繞"體驗快樂"以"酷兒"為焦點在各地展開各類行銷攻勢。如舉辦"最酷寶寶"、"最機靈寶寶"、"最運動寶寶"和"最明星寶寶"等活動，讓"酷兒"與小朋友一起遊戲以增加活動氣氛，提升品牌形象；在許多城市舉辦"酷兒"FANS見面會、派對。同時"酷兒"還被製成提吊牌、手提袋、文具組、鑰匙圈等紀念品，讓購買者把體驗珍藏。

八　產業鏈建設的多元化

通過以上幾大類的分析我們發現，原來角色的產生是如此的多元，並且隨著媒介間的相互滲透，帶來的是產業鏈的多元化。在此我們結合前文就形象產業作一個總結。

"Character Business"（形象產業），單一管道產生的形象經市場推廣擴展於多種商業領域，逐漸形成了形象的產業化經營。例如最初播放的動畫片在獲得知名度之後常會被改編成漫畫或遊戲，其中的卡通明星又可用來開發玩具、服裝、文具等系列產品，產業規模經營由此形成。卡通形象產業是市場環境與技術水準都達到一定成熟度的產物，人類歷史上卡通產業的形成只有近100年的短暫歷史，可是在這麼短暫的時間裡卡通產業還是出現了多樣化的形態以及相互對立又相互補充而發展的現象。在產業化的形成過程中，產業鏈的建設大致有以下幾種類型：

1．集中轟炸型

這就是前面提到的美國式"媒體動漫"手法。以迪士尼為例，從《玩具總動員》到《海底總動員》再到《汽車總動員》，這些動畫片進入市場的最大特點就是"動員"了所有可以利用的媒介和資源，通過最頻密的廣告轟炸、優良的動畫品質，迅速讓人們接觸

到並喜歡上當中的角色或優美的故事情節，周邊產品隨之而來，正處於興奮當中的小朋友消費群也甘願成為它們的俘虜。"動畫—消費者—衍生產品開發—消費者"的鏈條的確有迅速的功效，看似風光無限，但對前期的策略與資金鏈是一個嚴峻考驗，劇本和角色如果沒有吸引力，就算資金再多，也是有去無回（圖3-27、圖3-28）。

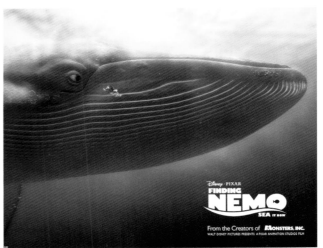

圖3-27　（上）海底總動員
圖3-28　（下）汽車總動員

2．循序漸進型

日本的動漫推廣方式和美國不相同，通常以系列漫畫的出版或者是有功能性的動漫商品進入市場，逐步培養動漫狂熱分子，再逐漸將市場擴大。日本的漫畫出版市場非常龐大，僅僅依靠"漫畫—出版—消費者"這個單獨的產業鏈就可以獲得贏利，在此基礎上再來考慮動漫片或遊戲的製作會更顯得遊刃有餘。類似凱蒂貓（HELLO KITTY）的角色興起的故事在日本為數不少，他們的共同特點就是按部就班，穩步推進。

3．特立獨行型

風靡全球的芭比娃娃一直以來都堅持著自己獨特的"玩偶路線"。沒有漫畫和動畫的轟炸，也看不到過多的廣告宣傳，品牌的精髓是傳播時尚，演繹經典。永遠不變的是每次新產品的面世，帶來的都是耳目一新的時尚感，無數小女生為之傾倒。中國原創動漫品牌中，也有一些企業先知先覺，不再死抱著傳統鏈條而不放，尋求著更新更有效的行銷方式。"繽果（BENKO）"是這幾年在中國逐漸成長起來的動漫原創品牌，在市場導入期以產品開發與管道建設作為品牌推廣的重點。其研發、生產和銷售模式已在全國產生較大影響力，目前已與屈臣氏、華潤萬佳、家樂福等賣場形成夥伴關係，同時在中國各地展開了專賣店、專櫃的建設。在建立優勢行銷體系的基礎上再來考慮動畫的製作與傳播，建立起"衍生產品開發—消費者—動漫畫—消費者" 的新型產業鏈，以一種反常規的方式進入市場。2006年還獲得了"中國動漫市場顧客滿意十佳品牌"，被譽為"中國最具潛力的民族卡通品牌"， 品牌建設取得了階段性的成功（圖3-29、圖3-30）。

4．借勢發力型

新媒體與新技術的變革為動漫產業的發展注入了新鮮血液，依託互聯網平臺而興起的網路動畫使角色的推廣進入了一個嶄新的時期。網路的傳播速率超越了以往所有的傳統媒介，可以讓一個小小的FLASH動畫一夜之間傳遍全球。"網路動畫產品—消費者"的架構以它最快捷、最節約成本投入的方式著實讓人感覺耳目一新。"流氓兔"、"中國娃娃"以及一些中國原創品牌如"水果部落"、"兔斯基"等動漫形象，都將網路作為品牌的主要推廣平臺，動漫畫、QQ表情、手機彩信等內容在網路上一應俱全。假使網路技術更早一些成熟的話，相信迪士尼會毫不猶豫地借此東風更快更好地將米老鼠等形象推向全球。可以預言，新媒體的不斷湧現，都將成為動漫推廣借勢發力的平臺，因為動漫"與時俱進"。

角色的產生可以"多源化"，角色的媒介推廣管道同樣可以"多元化"。面對新興的中國動漫市場，我們可以根據自身的情況和所處的時代特點，因地制宜，創造性地打造出一些短小精悍且行之有效的產業鏈條，與成熟的鏈條形成百花齊放之勢。經過一段時間的努力，終將達到量變到質變的飛躍，建立起有中國特色的動漫產業。

圖3-29　BENKO海報（劉平雲）

圖3-30　BENKO專賣店（劉平雲）

下　篇
課題創作與賞析

第四章　吉祥物設計

一　吉祥物設計風格分析

吉祥物有傳統吉祥物與現代吉祥物之說，我們探討的主要是後者。傳統吉祥物代表了吉祥物最原始的意義，即取"吉祥"之意，經過藝術加工提煉出各種紋樣或符號以表達人類追求吉祥幸福的意願和嚮往；19世紀末，一些企業在推廣自身品牌或產品時，開始引入企業象徵物，一方面希望這些形象能給企業帶來吉祥，所以也稱之為吉祥物，但更重要的是為了營造企業或品牌的親和力，吸引消費者注意，從而帶來一定的社會與經濟效益。之所以冠名為"現代"，實則與"傳統"一詞相對應，兩者最大的區分點就在於現代吉祥物有著明確的商業企圖，所以又有"商業吉祥物"、"商業漫畫角色"、"虛擬品牌代言"等稱謂。

現代吉祥物的設計可以說是"出身卑微"。在人們的記憶裡，它往往只是企業、團體VI設計中的一部分，屬於從屬地位。隨著中國經濟的不斷崛起，近些年來，眾多國際型大賽和展覽會都陸續選擇在內地展開，順應全球動漫產業發展之趨勢，吉祥物的商業潛能逐漸地被挖掘出來，於是"吉祥物設計"越來越受到業界乃至社會的廣泛關注，從而也逐漸擺脫了"VI設計"的陰影籠罩，開始名正言順地登上大雅之堂。

縱觀全球一些有代表性的吉祥物設計作品，呈現出形式多樣、風格各異的特點，或抽象或寫實，或恬靜或動感。按照不同的劃分標準，吉祥物的設計風格可以有以下一些不同的類型。

（一）按生活形態劃分，可分為大眾型和另類型。

大眾型。吉祥物的受眾群主要來自兒童與青少年，輻射及一些追求品質生活的成年人。作為一種商業運作行為，吉祥物如果能博得最廣泛的消費認同將

是一件多麼愉快的事情。就像米老鼠和凱蒂貓（兩者都已經成為各自品牌的代言人），這兩個形象幾乎跨越了所有年齡層的限制，成為了"大眾情人"，產品的開發也衍生到各個領域和不同的消費層次。此類形象的特點也具有一個共同性：1：2或1：3左右的頭身比例關係，憨厚可掬的笑容與陽光的造型，給人一種十全十美的感受。

另類型。千篇一律的"大眾情人"同樣會帶來審美疲勞，只有與眾不同的設計才可能博得滿堂喝彩並流芳百世。1992年巴賽隆納奧運會的吉祥物—"科比（COBI）"是一隻又像狐狸又像狗的小狗，還歪著個鼻子似乎在嗅著什麼，造型極具藝術感（圖4-1）。這是奧運會史上第一次使用抽象的卡通造型，一開始並未被普遍接受，但隨著奧運會的逐漸臨近，這個吉祥物開始流行起來，受到了全世界人們的喜愛，最終成

圖4-1

圖4-2

為奧運會歷史上銷售額最大、最成功的吉祥物之一。另類在此起了關鍵作用，增強了吉祥物的記憶點。同樣，2006年日本籃球世錦賽挑選了一隻看起來有點邪惡感的"酷企鵝"作為吉祥物，由於該形象已經在日本、亞洲以及美國等地廣受歡迎，借助吉祥物的力量讓更多的年輕人瞭解此次活動，不愧為一次成功的形象推廣活動（圖4-2）。

（二）按創作取材劃分，可分為真實型和虛擬型。

真實型。一直以來，吉祥物的設計取材通常是一些具有特定含意的動植物或象徵物品，特別是一些國際性的活動，一些能充分代表承辦國特點的動物尤其受到設計師與決策層的青睞。2000年悉尼奧運會選擇了笑翠鳥、鴨嘴獸和食蟻針鼴三個澳洲本土特產動物作為吉祥物的原型，分別代表了天空、水分和土地（圖4-3）。2002年鹽湖城冬奧會的吉祥物是三種在美國西部印第安神話中深受喜愛的小動物：雪靴兔、北美草原小狼和美洲黑熊（圖4-4）。這些吉祥物設計的共同特點就在於選擇了現實中存在的動物為原型，通過藝術加工以樸實的真實型的視覺效果來吸引消費者，達到舉辦國的形象推廣與商品銷售的雙重效應。

虛擬型。並不是所有的吉祥元素都來自於現實或生活在當下，一些極具代表性的吉祥符號往往停留在人們的腦海中，吉祥物設計就是希望將這些美好的記憶視覺化、真實化。2004年雅典奧運會吉祥物"雅典娜（Athena）"和"費沃斯（Phevos）"（圖4-5），其設計靈感來自希臘的神話故事，造型來自希臘陶土玩偶。這兩個長著大腳丫、長脖子、分別身穿橙色與藍色衣服的虛擬造型，將人類美好的願望展示得淋漓盡致：橙色的陽光、藍色的海洋，一起享受公平競爭、友誼與和平……通過吉祥物的衍生產品（包括動畫片、各類相關產品），我們獲得了一種實實在在的感受，虛擬轉化成了現實。

（三）按角色的精神面貌劃分，可分為恬靜型與興奮型。

恬靜型。這類風格的卡通角色給人以一種溫馨、柔美的視覺感受，很容易在品牌與消費者之間建立起溝通的橋樑，產生親善大使的作用。恬靜的卡通造型比較適用於企業、團體、展覽會等品牌推廣中，因為此類品牌更多的需要是創造一種親和力。2005年日本愛知世博會的吉祥物是兩個來自森林中的精靈，一老一小分別代表"森林爺爺"和"森林小子"（圖4-6）。角色的表現給人一種寧靜感，沒有誇張的動態與表情，同時以綠色為主色調，突出了環保、熱愛地球的理念，充分表現世博會"自然睿智"的主題。

興奮型。吉祥物是品牌傳播的一個重要載體，品牌通過吉祥物來詮釋自身的文化內涵、價值觀念和性格特徵。所以，品牌的特點決定著吉祥物的屬性，換

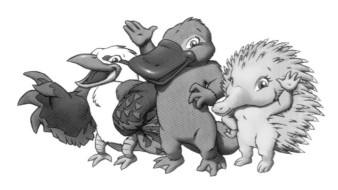

圖4-3

圖4-4（左上）
圖4-5（右上）
圖4-6（左下）
圖4-8（右下）

句話說，吉祥物的任務就是要充分地展示出所屬品牌的個性特點。一些活動品牌（如奧運會、錦標賽），以及一些企業希望通過吉祥物表達品牌的活力，吉祥物的設計通常採用動感造型來完成，而且這類風格在目前的消費市場佔有很大的份額。從接二連三的各類運動類型的品牌宣傳就可以看出，人們對這類吉祥物的設計與消費樂此不疲。如2004年歐洲杯的吉祥物"金納斯（Quinas）"（圖4-7）與2006年中國網球公開賽吉祥物"大力"和"小美"（圖4-8），激昂的神態、誇張的動作，激發起人們一起來參與的欲望。

現代吉祥物的設計與應用經歷了上百年的時間，但出現清晰的風格變化是在吉祥物真正被商品化之後。1984年美國洛杉磯奧運會，吉祥物"山姆（Sam）"由迪士尼公司設計，借助其豐富的動漫形象推廣經驗，開始了奧運會吉祥物的商業化運作歷程，帶動了其他企業、團體、活動等品牌的紛紛效仿。正因為被商品化，吉祥物設計的目標性越發突顯了出來；同時，CG技術的迅猛發展、虛擬現實的呈現等新鮮事物又為創作提供了良好的思路和技術支援，設計風格不斷湧現，更替也逐漸加快。回顧短短的20多年，不難發現，吉祥物的設計風格大致經歷了以下幾個階段：

1. 原汁原味式

如果在中國作一份問卷調查，問大家對歷來的各類吉祥物哪個印象最深，相信很多人會投票給1990年北京亞運會的熊貓"盼盼"（圖4-9）。當然，"盼盼"的成功有著多方面的綜合因素：此次盛會是中國首次舉辦綜合性國際體育大賽，也是亞運會自誕生以來第一次由中國承辦，加上熊貓又是一級保護動物……，毋庸置疑，熊貓"盼盼"的設計代表了當時吉祥物設計的最高水準：造型簡潔、樸素，沒有多餘的牽強附會的元素；動作流暢、活潑可愛，與活動主題十分吻合。這種方式也順應了當時的實際情況與設計思潮。前文提到，從那個時代開始，吉祥物開始了商品化之路，各類活動的舉辦國都不失時機地推出能代表本國特性的卡通形象。由於幾乎都是第一次，各國都是資源豐富，吉祥物的取材遊刃有餘，創作表現上均樸實無華。類似風格如1988年漢城奧運會的吉祥物"賀多利(Hodori)"，造型原汁原味，極少裝飾（圖4-10）。

2. 天馬行空式

原創是設計的靈魂。2002年日韓世界盃的吉祥物改變了過去將動物擬人化的慣常做法，而設計了一大兩小三個顏色怪異還來自於外星球的精靈（圖4-11）。主辦方公佈這個作品時，更多的人是大為驚訝，尤其是日本和韓國的球迷，因為這次居然沒有按照慣例以兩國的特性元素作為設計物件而感到失望。或許是因為資源已經差不多被"開採"完了，設計不

圖4-7

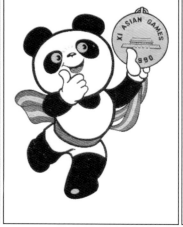

圖4-9

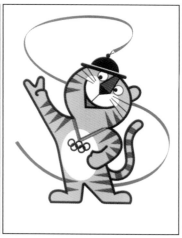

圖4-10

得已而為之，但從原創性方面來說，此次天馬行空之創舉使吉祥物的設計向前大大地邁進了一步。無獨有偶，可口可樂公司在新千年之際推出了卡通形象"酷兒"——一個來自森林、身高體重保密、血型未知的藍色小怪物（圖4-12）。酷兒作為產品的虛擬形象代言可"自由發揮"，目的就是想創造出一種神秘感，迎合目標消費群。

巧合的是，娛樂大亨迪士尼公司也在世紀之交連續推出《星際寶貝》、《星銀島》等幾部與外太空、外星球有關的動畫大片，這或多或少也說明了當時的

一種創作主流。

3. 解構重組式

吉祥物設計發展到今天，呈現出一種新的趨勢——打散再重組。用單一的元素來塑形已無法滿足目前的要求，同樣也缺乏原創性，以今天的評判標準來看是無法勝任吉祥物之重任的。現在的吉祥物設計更加注重內涵，而不只是光鮮的外表。在這類作品中，最具代表性的莫過於2008年北京奧運會吉祥物"福娃"和2008年歐洲杯吉祥物。"福娃"展示了五個可愛的小夥伴，分別融入了魚、大熊貓等形象，蘊含著與海洋、森林、火、大地和天空的聯繫，寓意深刻，解構重組的難度頗高（圖4-14）。2008年歐洲杯吉祥物"特利克斯（Trix）"和"菲利克斯（Flix）"是一對雙胞胎，火紅的頭髮是根據兩個東道主奧地利和瑞士境內的高山形象設計而成的，連眉毛都是山脈狀，紅白配的服裝則是來自兩國國旗的色彩（圖4-13）。

從以上的分析可以看出，隨著年代的更迭，一些作品都留下了清晰的時代烙印，獨特的設計風格代表著當時的設計思路和主流意識。從整個風格的演變來看，吉祥物設計呈現出一種大趨勢，即從簡單走向深刻——注重內涵的刻畫與描寫，取材更加廣泛，表現手法趨向多元。在我們看來，這也正是設計所應追尋的路線。

圖4-11

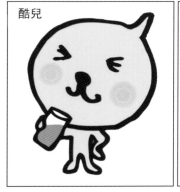

圖4-12

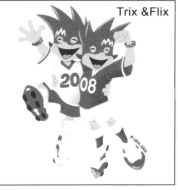

圖4-13

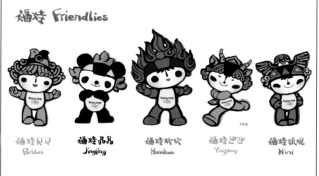

圖4-14

二　課題設計與創作要求

　　從2008年開始，在中國將有多項大型活動陸續舉行：2008年北京奧運會、2010年上海世博會、2010年廣州亞運會以及2011年深圳世界大學生運動會，清一色的國際型賽事或展覽會，都將吸引眾多關注的目光。在這些活動籌辦中，無一例外地向全球發出了邀請函，以重金徵選活動吉祥物，由此可見對吉祥物設計的重視程度。2006-2007學年和2007-2008學年，在本課程的進行階段，恰巧分別與"2010廣州亞運會吉祥物徵集"與"2011深圳世界大學生運動會吉祥物徵集"兩大活動時間重疊，在得到有關方面的支持下，這兩次課程就分別以這兩次大賽作為主要的課題訓練。

　　運動類型的吉祥物設計，有一些慣常的設計要求，如"動感、活力、現代"等，其實都相差無幾。如果作品僅僅是體現動感，創意就太淺顯了。回到前文的理論教學，作品想要原創，必須找尋差異性，所以創作的關鍵還是在於如何正確理解不同運動會的核心理念以及舉辦城市的文化特色，這些是真正存在差異的。如廣州是一個歷史文化名城，"激情盛會、和諧亞洲"是這次活動的理念；而深圳是一個"先鋒之城、時尚之城"，活動的參加者也是朝氣蓬勃的大學生群體。這些資訊都將成為設計過程中重要的思考線索，在此基礎上才可能創作出各具特色的作品來。教師根據自身對徵稿要求的理解，結合目前的設計趨勢，認為創作當中最起碼應該把握兩個基本點：

　　1·地域特色。毫無疑問，此次盛會是向世界推廣廣州（深圳）文化的大好機會，吉祥物就是一個良好的視窗。

　　2·解構重組。這是針對創作表現而提出的。吉祥物設計發展到今天，用單一的元素來塑形已無法滿足要求，同樣也難以呈現原創性。以某一元素為主體，將其他有價值的元素與其有機結合，反復糅合，增加圖形的表現力，豐富設計內涵。

　　由於兩次課題屬於同一類型，以下僅以"2010廣州亞運會吉祥物徵集"為例，將課程節奏作進一步闡述。

　　此類教學模式稱之為"實題實做"，對教師的要求也比較高。課題開展之前，教師本人應該對賽事有充分的理解與分析，以便將資訊準確地傳達給學生，並將設計任務進行有效的分解，才能保證"教與學"的正常進行，否則就失去了教學意義。結合徵稿要求和教學目的，本課題的設計任務分為兩個階段：

課題一：資料收集

（一）歷屆吉祥物作品收集

　　盡可能地收集奧運會（殘奧會）、亞運會、大運會、世博會等主題活動的吉祥物資料，包括圖形、名稱、含義等相關資訊。目的就在於，一方面可以通過對現有吉祥物的分析，汲取其精華，同時借助大量的圖形閱讀，避免設計與他人雷同。

（二）廣州（嶺南）特色元素的收集整理

　　包括嶺南建築、雕塑、動植物、民俗等文字資訊和圖片資料，目的在於創造出本土特色。

課題二：2010廣州亞運會吉祥物設計

　　首先，理解官方徵集函的總體要求與具體徵稿要求，在整體要求中，包括"反映'激情盛會、和諧亞洲'的理念以及嶺南獨特的文化魅力"，"易於製作、具備商業開發價值"等。

　　在具體的徵稿要求方面，結合官方的徵稿要求和教師本人對該賽事的理解，將設計要求簡化為：

　　1. 提交彩色版和黑白版兩款吉祥物設計圖稿。

　　2. 提交吉祥物的三視圖，包括正面、正側、背面。

　　3. 給吉祥物設計一個富有特色、簡潔響亮、上口易記的名稱，包括中文名稱和英文名稱（如果吉祥物是由一組卡通形象組成，則應給每個原型設計一個名稱）。

　　4. 提交應徵作品的創作理念，旨在闡述吉祥物的創意基礎、設計思路和名稱含義等。

　　之所以將設計要求簡化，是因為官方的很多徵稿要求實在太複雜，同學們看了都有些膽怯，覺得不好應付，其實簡化後就是這麼幾條。

珠珠JOJO

創意說明：

創意靈感來自廣州的市花—木棉花，將其變化成一個可愛的木棉寶寶。

取名為"珠珠"，代表珠江水。珠珠熱情好客，正展開雙臂歡迎從世界各地來廣州的朋友。

（2005級裝潢宋秋嫻）

方案一

方案二

創意說明：

饕餮是我第一時間迸發出的靈感,覺得很能代表廣州特色。

《山海經》中對饕餮有如此解釋："其狀如羊身人面,其目在腋下,虎齒人爪,其音如嬰兒,名曰饕,嗜食人。"

饕餮是極愛吃的生物,這讓我想起廣州人對美食的追求。廣州是美食之城,現在常用"饕客"來稱呼對美食有愛好的人。而饕餮也有豐盛的意思,如:廣告饕餮之夜。

我的目的就是希望把"饕餮"形象化,古為今用,來代表廣州特色。取名為"滔滔",是饕餮的諧音,也有滔滔不絕的意思。

（2005級裝潢劉施茗）

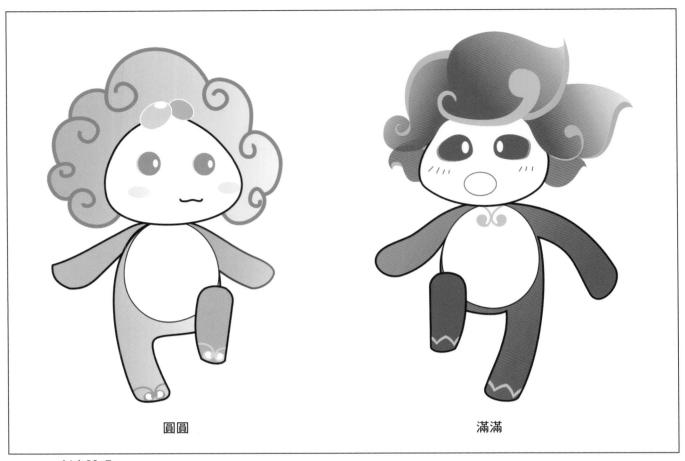

圓圓　　　　　　　　　　　　　　　　滿滿

創意說明：
　　"圓圓"靈感來自于廣州的白雲山和珠江水，白雲山的白，珠江水的藍，體現了廣州的和諧與動感。"滿滿"靈感來自廣州的市花—木棉花，採用紅色漸變為主色調，代表了熱情、活潑。吉祥物取名為"圓圓""滿滿"，意在期盼亞運會的成功舉辦與圓滿結束。（2005級裝潢　曾金如）

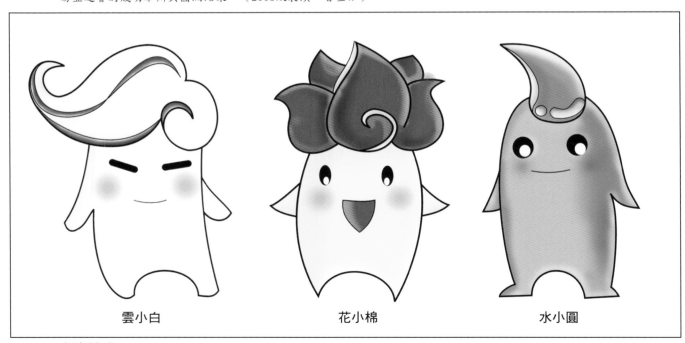

雲小白　　　　　　　花小棉　　　　　　水小圓

創意說明：
　　元素取材分別來自于廣州的特色元素：白雲山、木棉花、珠江水。（2005級裝潢　曾金如）

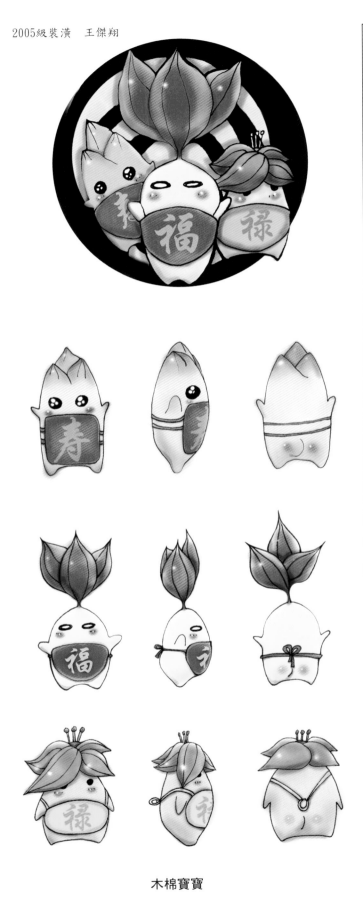

木棉寶寶

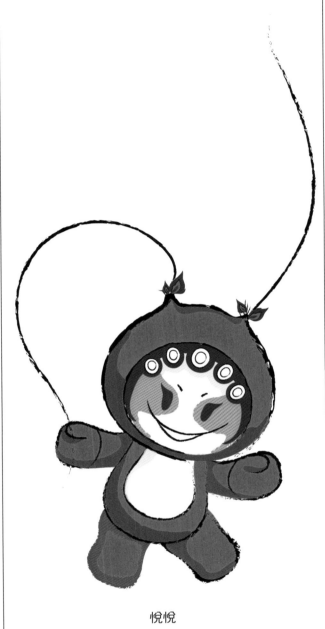

悅悅

創意說明：

　　這個名為悅悅的吉祥物，創作靈感來源於具有廣州特色的粵劇。其動作和造型給人一種活潑可愛的感覺，詮釋出豐富的廣州亞運會理念和運動精神，廣州市花—木棉花鮮紅的顏色代表熱情，同時洋溢著奔放與喜悅。它的頭部紋飾和臉部裝扮取材於粵劇的紋和妝法。線條上主要運用水墨方法。取名為"悅悅"，源於廣東的簡稱"粵"和粵劇中的"粵"兩個字的諧音，有歡樂之意。

　　（2005級裝潢　黃嘉迪）

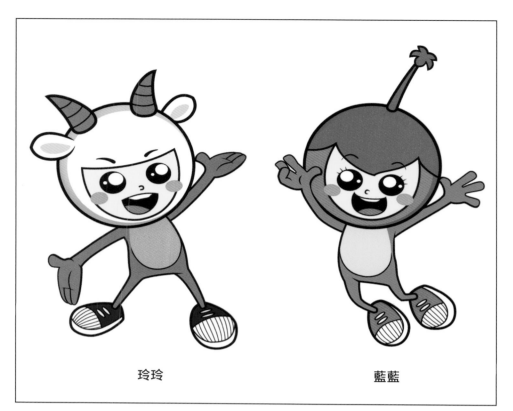

玲玲　　　　　　　　藍藍

創意說明：

　　創意來自廣州的"羊城"之稱和市花木棉花。五羊是廣州的象徵，"玲玲"將要向大家介紹廣州的文化和特色；木棉花則有英雄花的美稱，火紅的色彩體現了廣州亞運會的主題"激情盛會"。兩個吉祥物活潑可愛，他們將以燦爛的笑容迎接八方來客，迎接2010年的盛會，掀起一個又一個高潮。

　　（2005級裝潢　楊素芬）

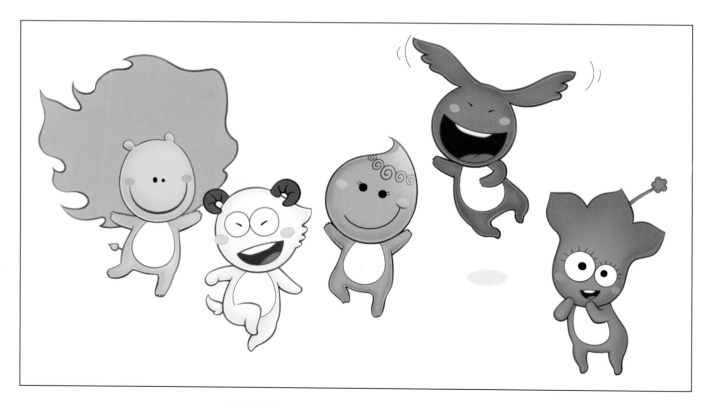

創意說明：

　　創意來自最能體現廣州特色的五個元素：獅子、羊、珠江、畫眉、木棉花。五個吉祥物分別是這五個元素的化身，造型可愛，色彩鮮豔。名字依次為：揚揚、城城、明明、天天、美美，表達了人們對廣州明天會更好的願望。（2005級裝潢　楊素芬）

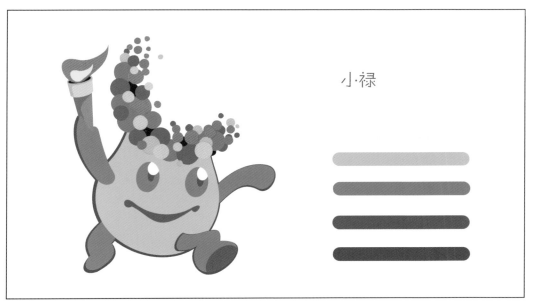

小·禄

◀ 創意說明：

創意說明：

　　小祿是來自外太空最具人氣的外星寶寶。古漢字中"祿"喻義豐收，傳達著對2011年深圳大運會的祝福。小祿選用最有活力的綠色作為基調，天真無邪，歡快矯健，把青春、和平、創新、時尚的氣息傳播給全世界，是綠色運動會的完美展現。
（2006級裝潢　何　盈）

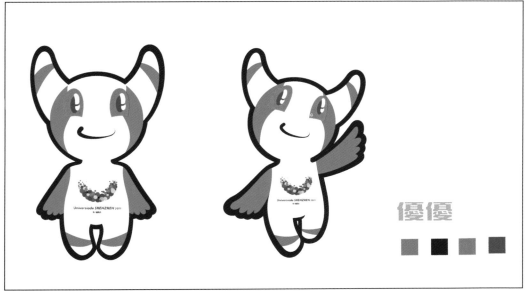

優優

◀ 創意說明：

　　優優傳遞的祝福語是"青春和諧"。

　　深圳是中國南部最美麗的海濱城市，優優的色調選用海洋氣息的藍色作為基調。優優的頭部運用本次運動會的會徽"歡樂的U"作為造型，手部運用大鵬翅膀的元素，寓意放飛夢想，創意未來。

　　優優活潑、友善、勇敢、向上，與深圳地方精神相互輝映，他正向世界揮手，把青春、和平的氣息傳播給全世界。
（2006級裝潢　何　盈）

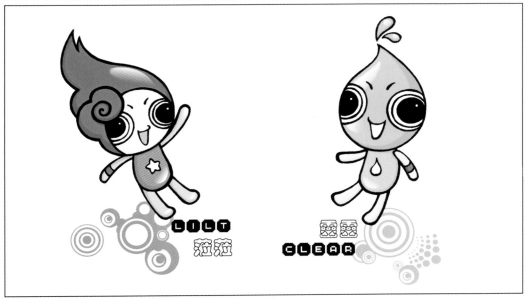

LILT
茹茹

CLEAR
靈靈

◀ 創意說明：

　　吉祥物"茹茹"的靈感來自深圳的紅，從如火盛開的市花三角梅，到特產的荔枝和特色的紅樹葉，深圳給人的印象就是這般的熱情而積極，奔放而絢麗。

　　深圳是一個海濱城市，大海給了這個城市博大的胸懷，以海水為元素創作了"靈靈"，象徵大學生的朝氣與靈性。

　　整體造型符合大學生運動會的形象識別，而且能延展多樣化形態，便於推廣。
（2006級裝潢　李楚瑩）

朋朋

小 葵

▲ 創意說明：

　　這是一個象徵熱情與包容、青春與時尚的水精靈，以藍色之水為創作元素，既能展示大運會舉辦地深圳瀕江臨海，海納百川的地域特色與自然之美，同時也是一種博大包容的象徵。它的名字叫做"朋朋"。因為深圳別名叫"鵬城"，而"朋"字正是取了"鵬"的諧音，象徵深圳特區發展如展翅高飛的大鵬，遨遊長空，勇往直前。朋字還有另一個意思，就是每一個到深圳的來客，不論是運動員也好，遊客也好，此時此刻此地我們都是最好的朋友。

（2006級裝潢　洪尚海）

◀創意說明：

設計元素解碼：

向日葵：向陽的特徵彰顯現代大學生的朝氣。

舞獅：向日葵花瓣恰似一隻獅子，代表年輕的力量。

大鵬鳥：深圳又被稱作"鵬城"，同時象徵大學生大鵬展翅，自由高飛。

手勢：豎起的大拇指體現出大學生的自信。

肚兜：具有中國特色，幸運之意。

（2006級裝潢　高　平）

▶創意說明：

設計元素解碼：

頭部的U：來自"大學生"的英文"University"的首字母。

火焰：火炬上的火焰由歡樂的細胞組成，契合大賽主題。

黃色：代表朝氣、陽光的感覺。

藍色：深圳是一個海濱城市，藍色代表海洋。

繽繽（名字）：寓意現代大學生的生活多姿多彩，同時創造繽紛的未來。

（2006級裝潢　高　平）

繽 繽

◀創意說明：

　　"彩虹小子"的頭頂和頭部的尾翼左右兩側共有7種顏色，分別是：紅、橙、黃、綠、青、藍、紫，當它飛速奔跑的時候會劃出一道美麗的彩虹，寓意大學生多姿多彩的生活。

　　彩虹小子本身蘊含有水元素，形成"雨後彩虹"。"雨後彩虹"與"苦盡甘來"的寓意相同，象徵著世界大學生運動員的刻苦努力，在第26屆深圳大運會上展現自己才華。同時也象徵著深圳的飛速發展，呈現出一片美麗的繁華景象。

　　彩虹小子的創意理念與"青春之城，和諧盛會"的主題深度諧和。

　　（2006級裝潢　王　贏）

海洋小子

陽光小子
Sunly

◀創意說明：

　　"海洋小子"以珍珠和海水特徵的結合，水藍色代表深圳的地域特色，水能哺育一切生物，海洋博大精深，有寬闊的胸懷，具有"上善若水"的高尚品質。珍珠是海洋培育的結晶，象徵著純潔、快樂、財富、智慧、成功。深圳就好像大海中閃亮的明珠，點綴著海洋。

　　"陽光小子"以太陽為基本輪廓，同時與魚相結合，以橙紅色為陽光部分的主色調，象徵著激情、熱情、青春、勇氣。魚是一種機靈、精明、反應迅速的動物，象徵世界大學生運動會的運動員的智慧和極佳的精神狀態。

　　海洋小子和陽光小子的相遇呈現的寓意是"如魚得水"，反映出世界大學生運動員找到了適合自己發揮的舞臺。

　　（2006級裝潢　王　贏）

◀創意說明：

　　以深圳的別稱"鵬城"為切入點，兩隻大鵬鳥分別代表男女大學生。傳統的服飾流露出時代氣息，女生腦後的辮子由歡樂的細胞組成，與大賽主題相和諧。

　　（2006級裝潢　張瓊勻）

擊劍

體操

跑步　　　　　　游泳　　　　　　乒乓球

擊劍　　　　　　　　　　跑步

乒乓球　　　　　游泳　　　　　体操

鵑鵑

創意說明：以深圳市杜鵑花作為創作元素，火紅的色彩代表著青春之城—深圳，代表著青春之舞—大學生運動會。
（2006級裝潢　張瓊勻）

第五章　生肖總動員

一　課題設計

"生肖總動員"這一主題設計，是筆者在較長的一段教學時間裡固定佈置的一個課題，要求學生以現有的十二生肖為藍本，按照自己的理解將其卡通化、擬人化，應該説是一個再設計過程。

十二生肖設計這個主題著實讓人感覺很"古老"。在中國悠長的歷史長河裡，有關十二生肖的圖片、玩具、剪紙、故事應該説是數不勝數。現代圖形設計中，此類的設計和大賽主題也不在少數，廣告界知名人士黑馬大叔早在十多年前就開始了他的"十二生肖工程"，其堅持每年舉辦一屆以某一屬相為主題的設計大賽，目前已成功地把這一主題策劃完成了。在這種情形下，21世紀的大學藝術設計教育，還拿十二生肖來做設計課題，的確極富挑戰性，在這一點上，當時的我也是經過了再三思量才選定了這個課題，並且堅持了幾個學年。

每次在不同的班級授課，在公佈"十二生肖"這一課題的一瞬間，台下都會產生不小的躁動，隱隱約約能聽到同學們在議論：怎麼還做這麼老的課題呀……這也太老掉牙了吧……確實，視覺傳達系（原裝潢系）的很多同學參加過黑馬大叔組織的"十二生肖工程"（黑馬是廣州美術學院的客座教授，他把生肖設計大賽引入課堂，授課物件也是這批學生）。還有更多是選修課的同學，他們儘管沒有參加過諸如此類的大賽，但印象中十二生肖就是給人一種傳統、古老的感覺（現在的學生很怕提傳統）。好在我有心理準備，對這些"不良反應"早有預見。我的分析是，我們的題目叫"生肖總動員"，從元素取材上當然是以十二生肖為藍本進行再創作，但是，這不僅僅是傳統符號的再設計，這是卡通造型的訓練，我們可以從更多更廣的角度作為設計的切入，也可以融入更多的個人感受。我鼓勵他們以輕鬆和玩味的心情去完成這一課題，因為這是一堂卡通課程，動漫就是娛樂，一切與卡通相關的主題和設想都可以在作品中盡情展示出來……慢慢地，同學們開始接受這一主題並逐步進入角色。

具體到創作方法上，一般我都會提出幾種不同的方法，因為每個人所習慣的思維方式都有可能不同，讓他們作出自己的選擇。通過不斷的教學總結，在這個課題裡比較推崇的創作方法是"分解重組法"（暫且這麼稱呼）。為了達到設計原創性，創造出前所未有的東西是我們的奮鬥目標，但是這又談何容易。我建議同學們利用"分解重組法"，先將想要創作的東西按照主題、造型風格、表現方式等劃分標準將條目一一列出，並作出盡可能的設想，比如造型風格上，又想畫Q版，又想表現科技感，先都統統寫下來。在這個分解過程中，意義就在於將思考的東西視覺化、條理化，如：

A—十二生肖（既定課題）

B—運動型、音樂型……（添加主題）

C—頹廢版、陽光版……（造型風格）

D—寫實、抽象、線描……（表現方式）

E—……

按照這種思路將設想繼續細分下去，然後進行重組，選擇你所需要的A、B、C、D、E……中的某一類進行有效組合，將使自己的設計思路更加清晰有序。同時通過全班作品匯看的機會，檢驗作品是否與別人的雷同，以便及時作出調整。試想，如果只能想到A和B兩個層面，僅僅利用A和B進行組合，與他人的點子"不謀而合"的可能性就相當大；反之，將自己的思路向縱深挺進，每個層面如果又有自己獨特的設想，再進行重組，撞車的幾率將大大降低，原創性突顯。

二 學生創作感想

我和我的卡通形象設計

装潢2004高修班 劉 華华

從知道老師指定的課題（十二生肖或者十二星座）之日起，我就在想：這樣一堆讓人再熟悉不過的形象，過往已經有那麼多成功範例，班上又有幾十個同學同時設計這一主題，怎麼才能作出我自己的一套呢？

剛開始我先從生肖入手，我想：平時看到的卡通形象都是圓圓的，豐滿可人。難道就不能不圓嗎？一下子，我想到了童話《圓圓和方方的故事》……於是我決定設計"有稜有角"的十二生肖。我希望自己的設計無論是小孩還是老人都能看得懂，都能接受，所以決定儘量用最簡單的表現方式來設計這次十二生肖。

在最初的設計構想中，大多數生肖的外形源自平時常見的卡通形象，如狗、豬、虎等；而像牛、羊、馬這三個形象的靈感則來自中國古代象形文字"牛"、"羊"、"馬"，將主要特徵誇張表現，一些小的部分（如耳朵）則省略；而像鼠、兔、龍、蛇、猴、雞，就是在一些零碎的卡通印象中加入自己的理解，讓這些形象更接近我個人的設計要求。

老師和同學們看過初稿，肯定了這個構思，於是我開始用flash勾畫。但最初以電腦完成的十二生肖並不理想。大家給了許多有價值的意見和建議：用單線勾勒過於單調，還不如原來的手繪稿效果好；設計物件的骨架也不平衡，感覺很散；個別形象之間有相似的地方，應該注意區別。我嘗試單純把線條加粗並不能解決原有的問題。於是我開始細心觀察歐美卡通的線條和顏色，發現那種既變化又統一的粗細線條和純色塊的風格比較適合我的這次設計。還有卡通形象的外形結構上也有需要注意的地方，就算是醜陋的形象也應該是飽滿的、平衡的。於是，有了第三次的修改圖——生肖的外輪廓改為雙線填色，並且有一定規律的粗細變化；外形構圖上也趨於平衡、飽滿，並且注

意區分個別相似形象；個別形象的細節部分也隨十二生肖的整體統一作了修改，如代表生肖的十二地支文字也統一"放進"生肖身體裡。這差不多就是定稿了。之後，為了使原本簡單的設計更豐富，又作了一些細節的處理，比如生肖的外輪廓由單一的黑色變為彩色；眼部的線條也取消了。終於，十二生肖的設計告一段落，同時，十二星座的設計也在醞釀之中……

我發現國外的星座形象設計中很喜歡角色扮演這種方式，我也很喜歡這種方式。於是在設計生肖之餘，我就隨意地畫這種角色扮演似的星座設計。開始時想以兒童為設計物件，例如對著痰盂撒尿的小孩就代表水瓶座。但在一次與同學的談笑中，我又受到啟發，將物件變成了喜歡"搞怪"的單身漢。於是我的草稿本上有了一個穿著條紋短褲和白背心的大頭男生：他的眼神游離，而且在飄忽的表情似乎隱藏著什麼"陰謀"（呵呵……）。這個喜歡胡搞瞎搞的單身漢為了"成就"十二星座，把日常生活中可以用的東西都用上了……在星座設計中，可以參考的案例很多，而我想要做的就是儘量與別的不同。比如說雙子座，安排兩個相同的形象是比較傳統的做法，也有不少特別的：如手持面具或扇子。而我想到了川劇中一人分飾兩個角色的做法，將單身漢的身體化妝成黑白兩個區塊，就成了黑白雙子座。對於其他的設計我也是儘量用這種有趣而簡便的方式去表達。但最終，有些形象還是設計得並不理想，這份匆匆忙忙出爐，只為博大家一笑的作品也就暫時告一段落了。

對我而言，這次設計生肖是一個研究的過程，而設計星座則是一次娛樂的享受。兩者相互聯繫，都讓我受益匪淺。希望以後有機會繼續這種快樂的設計。

BULLFROG'S
CONSTELLATIONS

導師講評 ▶▶▶

課題要求是十二生肖和十二星座二選一，作者在設計完十二生肖後"不能自己"，把十二星座也設計了一番。

正如作者所說，生肖的設計是一個研究的過程，將傳統紋樣和現代元素作了一次整合；而星座的設計更多的是一種娛樂，好端端的形象被作者塑造成了"廚房家族"。

我的軍團誕生了

2004級美術　謝允斌

在做這個作業之前，我雖然一直有畫卡通，但都是那種隨便畫畫的，沒有什麼很明確的目的，更沒有什麼人對我說你這次畫的題目是什麼。我心想，如果有一天，有人讓我定題畫一個東西，我行不行呢？所以這次的選修課作業剛開始我心裡真的沒有頭緒……

12個東西，雖然是我們熟悉得不能再熟悉的十二生肖，但是市場上到處都可以看到類似的十二生肖主題，很多的創意都被別人先用了。當然，如果只是想拿夠學分，這還不是什麼煩惱的事情，隨便找一個變一下就行了。但我的性格就是不允許我這樣做，所以我決定要做一個讓人驚訝的方案出來。

我的靈感從老師佈置作業後就開始不斷湧現，腦海中出現了一些互不相關的形象，足球隊、死亡的動物、騎士軍團……於是我馬上用鉛筆把這些創意畫在速寫本上面。畫著畫著，雖然覺得足球隊畫起來的確好玩，你可以想像出老鼠竟然是守門員（天啊，它怎麼接住比它還大的球啊！），老虎是裁判（呃……它會公正嗎？），牛是前鋒（它不會跑著跑著去吃草吧？）等等，都是笑料十足的，但是主題本身感覺沒有多大衝擊力，肯定很多人想出來了。既然我有這麼多方案，於是我就擱下這個創意。

死亡動物，這個創意是我最想做出來的，因為我覺得它相當好玩，而且很少人會做，大概不會和別人一樣。首先，我想到，老鼠是死於老鼠夾的，所以死了之後頸上還"殘留"著一個大大的老鼠夾，然後牛死于瘋牛症或者別的什麼，雞是H5N1，兔是從月球上發射蘿蔔太空船誰知出了意外窒息而死，虎被武松打死，等等。但相當可惜的是，有幾個我還是想不出怎麼畫才好玩。由於當時我還要應付系上關乎學位的專業考試，我得趕快做完就開始複習。所以在不得已的情況下，我把這個想法也拋棄了，因為我的軍團構思

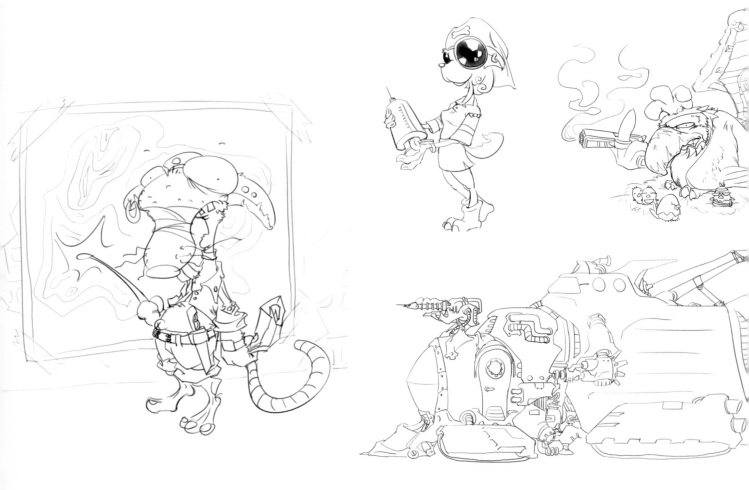

已經呼之欲出。

　　軍團十二生肖，雖然沒死亡系列好玩跟原創，但還是有它特別的地方。我肯定不能把它們做得每個人都能想到的。所以，我打算把12種動物的性格都換一下位，以求新鮮感。讓我在這裡介紹一下吧。

　　老鼠，不像以前的奸詐形象了，而是呆呆的，是總司令（因為我屬鼠，所以安排了一個最好的位置給牠，呵呵）。牛，炮手，雖然力氣大，但還是呆頭呆腦的，沒有那種瘋牛的感覺；虎是格鬥家。兔，你們覺得它很乖嗎？錯了，它是最有集中力的一位冷血殺手：狙擊手。龍是配刀近身侍衛。蛇由於它的身體特點，我讓她做特工，跟猴子一齊搭檔。馬則是瘋狂的衝鋒槍手（衝得最快的通常都......）。羊一改以往溫馴的性格，它是軍團中最危險的人物：裝甲羊。雞，是一隊小型的突擊分隊。狗，是護士美眉。豬，它不是那種笨豬哦，它是運輸隊隊長，是軍團裡面資歷最深的老隊員。

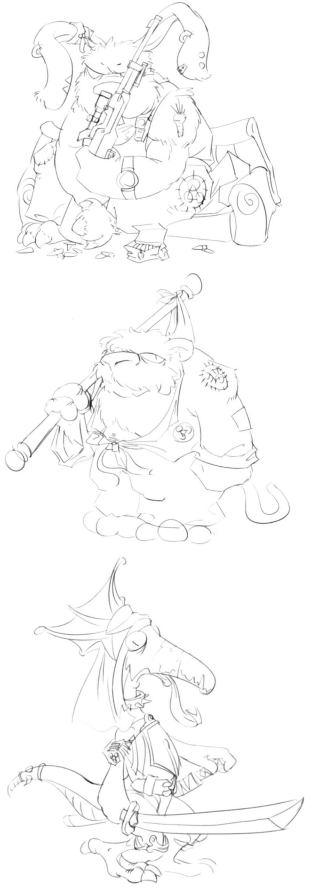

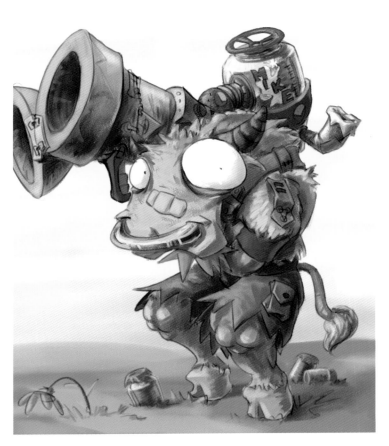

經過腦海中的構思與速寫本畫出來大概的模樣，感覺這個方案是可行的，於是二話不說就在電腦上畫正稿，我習慣了使用PainterXI，因為它模仿自然筆觸最好，繪畫感覺不錯，勾線效果跟鉛筆差不多。我先把草圖都認真地在電腦裡重新畫一遍。當然，速寫本上的都是大致的形狀，所以在做稿時還要不斷加入細節跟創意，譬如牛、羊、豬的車，那些機械都是在後面一邊畫一邊想的。搞定線條之後，色彩大概也就出來了，按照老師給我的意見，我將每個動物都給予一種鮮明的顏色來區分，之後還不斷處理明暗，色彩配搭。經過3天努力，我的十二生肖軍團終於出來了！但可惜時間有限，所以很多本來可以修改的地方也沒有深入畫下去。雖然有點遺憾，但希望大家都能從中得到啟發。

導師講評 ▶▶▶

一群搞怪的動物組合在一起形成了一個搞怪的軍團。作者思維活躍，作品展現出濃郁的幽默氣息，線條運用自如，十二生肖形象的特色也表現得較完美。

三 作品展示與講評

從以下作品可以看到卡通造型千奇百怪，表現風格不拘一格。實際上，由於作品實在是絢爛多姿，相互爭奇鬥豔，本計畫在書中隨意羅列展示的想法無法實施，最後在教學整理中，發現了作品間的"有序性"，於是有了下面的Q版可愛、幻化人形、幽默風趣、機械造型、生活情趣、圖形暢想、另類新潮、風土人情等八個不同分類，但它們都有一個統一的名字，叫做卡通。

Q版可愛

Q版是近些年來隨著動漫的流行而流行起來的一個名詞。說到Q版的來由，比較公認的說法是，"Q"來自英文的"Cute"，取其諧音，簡稱Q，網友習慣用Q來代表可愛。Q版卡通的頭和身的比例通常是1：1或1：2的關係，甚至是頭大過身體，以表達形象的可愛和搞笑。

在卡通教學中，相對而言Q版造型是一種比較容易讓學生掌握的造型手法。因為Q版受比例關係的制約，動態的幅度不宜也無法做到很大，這反而有利於剛剛入門的同學用來掌握基本的造型技巧。另一方面，由於Q版造型有最廣大的受眾群體，不管男女老少，人們大都對Q版抱有寵愛之心，於是Q版在目前的市場有大行其道之勢。同樣，Q版的造型設計在卡通形象設計課程 也是同學們選擇最多的一種卡通造型手法。在本書收錄的十二生肖再設計的課題中，一些優秀的作品通過Q版將十二個動物的可愛展示得淋漓盡致。或是乖巧，或是暴怒，或是收斂，又或是誇張……

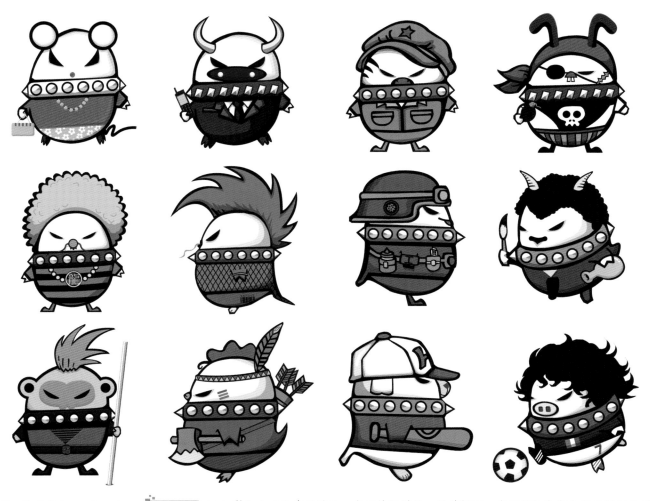

2003級染織藝術　袁文璐　**導師講評** ▶▶▶ 緊扣十二生肖的特徵，在保持形體統一的前提下，在服飾和色彩上進行區別設計。

裝潢高修班　王亮曉

MONKEY

NAME: Pico@

TIGER

NAME: Huhu

導師講評 ▶▶▶ Q版+殘破，構成了一幅十二形象復仇的場面。作品儘管有一些暴力元素，但巧妙地結合在Q版卡通造型中，兇器卻變成搞怪的玩具了。海報設計中，十二個形象一字排開，面目猙獰，一副復仇的氣勢。在觀者看來，卻怎麼也不恐怖。

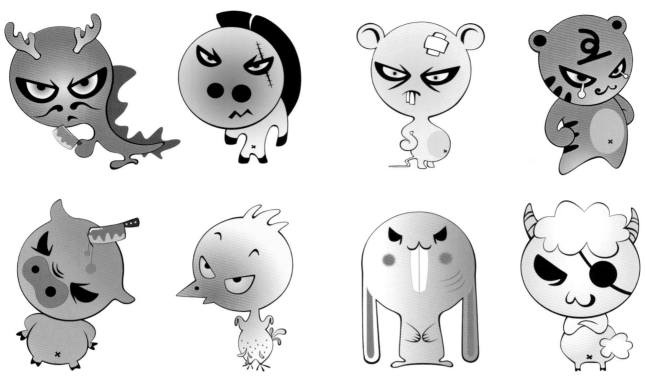

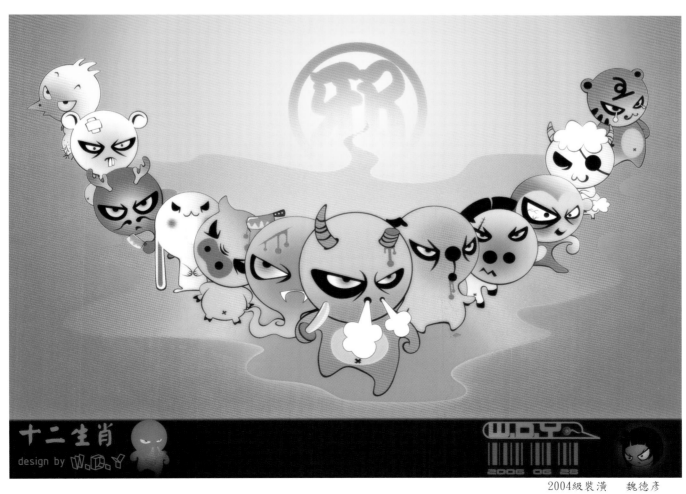

十二生肖

design by W.D.Y

2006 06 28

2004級裝潢　魏德彥

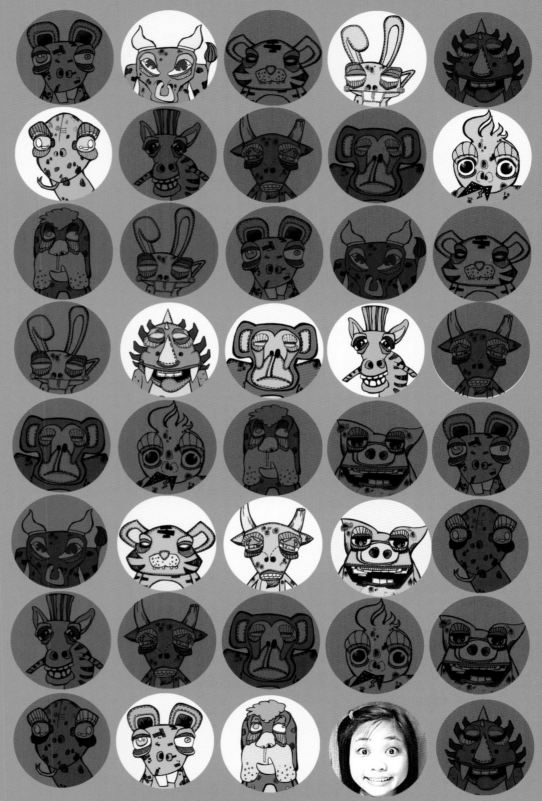

THE
LOVELY
TWELVE

導師講評 ▶▶▶ 樹木、月亮、十二生肖造型，都被加上了縫線效果，宛如一個個大大小小的布袋，營造出一個童話世界。

幻化人形

　　擬人一卡通形象設計的重要手法之一，人物的擬物或獸，以及動植物的擬人化都可以稱之為擬人手法。在十二生肖再設計的課題中，動物的擬人化表現手法也得到了很多同學的青睞，而這個創作方向的形成和目前遊戲產業的發展密不可分。出生在80年代的這些學生，對遊戲從小就耳濡目染，網路遊戲中絢麗的人物和場景設定對他們的設計或多或少產生了一定的影響。在此次課題中選用人形化表現手法的，大都是某一網路遊戲的忠實粉絲，從他們的作品中也不難看出，一些造型設定在很大程度上就是遊戲人物的設定，只不過這次的基本元素都提取於十二個動物，使這些人物具有了更大的"獸性"。

導師講評 ▶▶▶

　　按照作者的描述，這是一群機械鬥士，他們勇敢而且有智慧。的確，作品展示的形象個個身強力壯，動力十足。形象主題表達充分，細部處理入微。

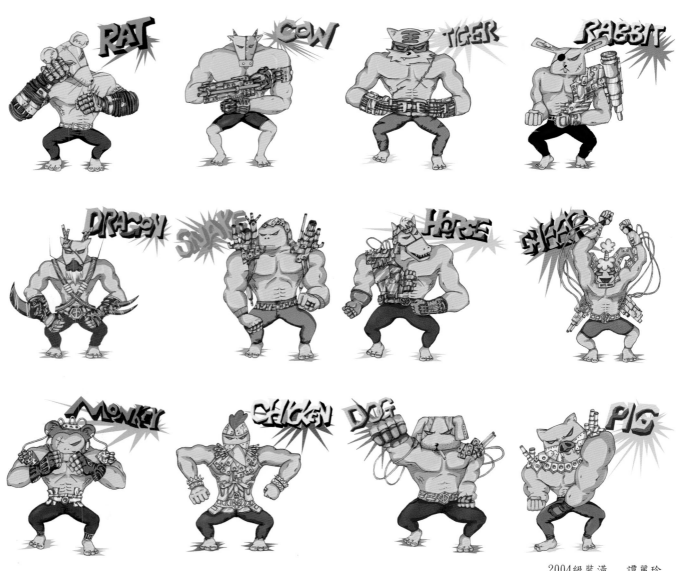

2004級裝潢　譚麗珍

DNA CODE: 龍

Hikaru
Edwards VI

OCUPATION:

PESONALITY:

FEATURE:

OCUPATION:

PESONALITY:

FEATURE:

Apollo

DNA CODE: 鼠

DNA CODE: 猪

Momo 3323

DNA CODE: 羊

Tierra

OCUPATION:

PESONALITY:

FEATURE:

導師講評 ▶▶▶ 作品在處理十二生肖的典型特徵時，並沒有生硬地將元素硬扣上去，而是通過巧妙處理，或是變成了人物的某一不可或缺的結構，又或是通過色彩給人一種生肖提示。

導師講評 ▶▶▶

　　作品中十二生肖的特徵得到了良好的萃取和應用，相關元素與人物特徵結合緊密。美中不足是背景文字處理得不夠精彩，對造型產生一定的視覺干擾。

2004級裝潢　陳　波

CREATED BY CHEN BO 2006/5/25

幽默風趣

幽默搞笑永遠是卡通造型追求的目標，幽默是卡通的生命線，換句話說沒有幽默的作品也就無法冠以卡通這個名詞了。卡通的神奇之處就在於，它在創造了一個輕鬆灑脫世界的同時也滿足了人們的心理需求，特別是在現代快節奏的生活環境下，人們更需要通過"幽默"的調味劑來緩解現實的壓力。

同樣是十二生肖課題，同樣是幽默作為主線，表現方法卻多種多樣。同學們憑藉豐富的想像力展示了各不相同的幽默主題和畫面。在很多作品中，儘管十二個形象神態各異，有的略有所思，有的扮帥耍酷，甚至是張牙舞爪，但給人的感覺卻總是幽默風趣，"小大人"般的滑稽可笑。這就是卡通的魅力，大事小事，娛樂第一。

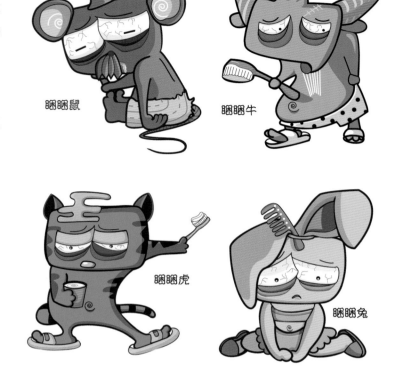

睏睏鼠　　睏睏牛　　睏睏虎　　睏睏兔

2004級裝潢　　黃麗娟

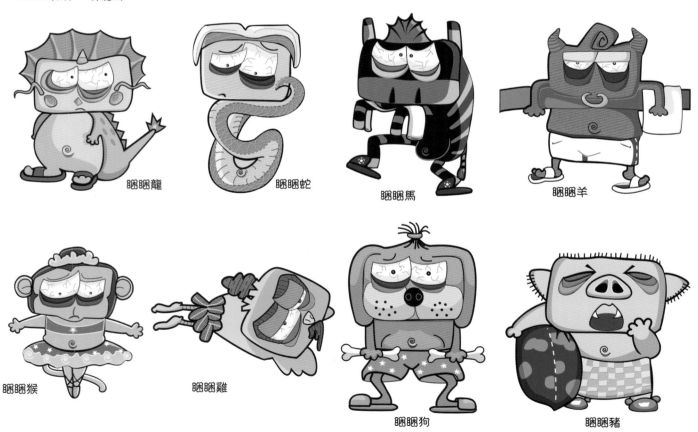

睏睏龍　　睏睏蛇　　睏睏馬　　睏睏羊

睏睏猴　　睏睏雞　　睏睏狗　　睏睏豬

導師講評 ▶▶▶ 一群昏昏欲睡的傢伙。作品在主題立意上有它的獨特之處，使創作空間無限擴大，元素的提取自然也信手拈來，水到渠成。

2004級裝潢　王婉明

▶▶▶ 十二生肖被設計成了可愛的橢圓形，最後變成了一個個色彩斑斕的牙齒，組成一張笑臉。

2004級裝潢　王慧譜

▶▶▶ 這莫非是傳說中的"女子十二樂坊"？仔細一看，原來又是十二生肖在搗亂。作品中十二個動物各司其職，神情陶醉，"豬小姐"還成了主唱，天知道是不是濫竽充數。

機械造型

　　卡通造型的機械化就是在設計中將一些機械化的元素結合到原有的形象之中,創造出新的具有原創性的圖形。以本次課題為例,一些作品借助課堂上所提示的方法,即A加B加C加……將各種機械結構的造型和元素融入十二生肖造型,使這些動物造型發生了質的飛躍,演變成了鋼鐵之軀。一些機械零配件的巧妙組合與加工折射出濃郁的時尚韻味,看似冷冰冰的毫無感情的機械造型,通過神情各異的眼睛又使它們無法逃脫稚氣的一面,因為,這裡是卡通天堂。

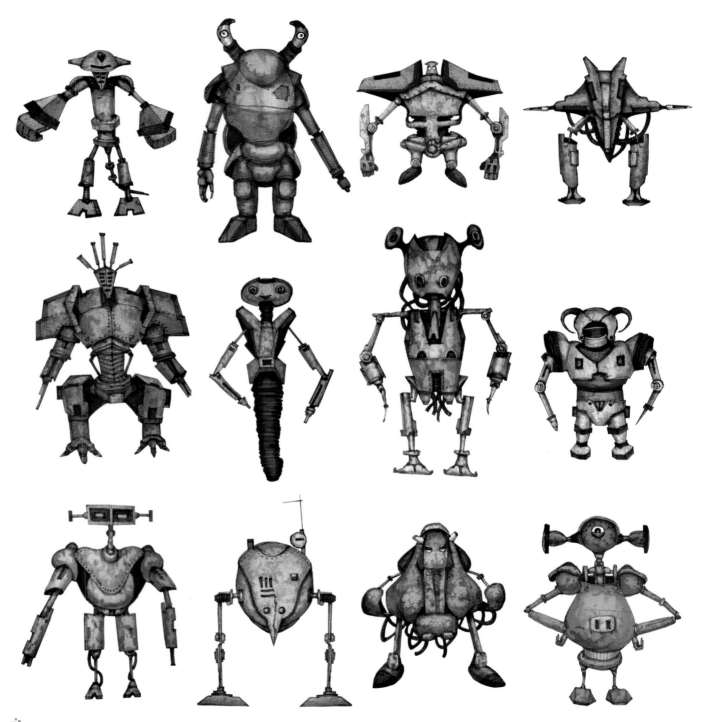

導師講評 ▶▶▶ 作品在色調處理上有意把這些形象描繪成鏽跡斑斑的感覺,取得良好的視覺效果。(2004級建築環藝　陳才喜)

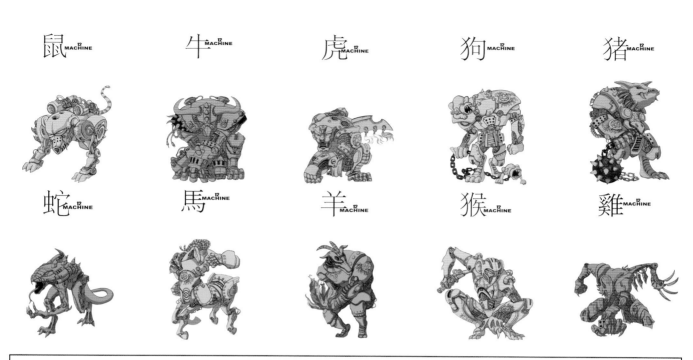

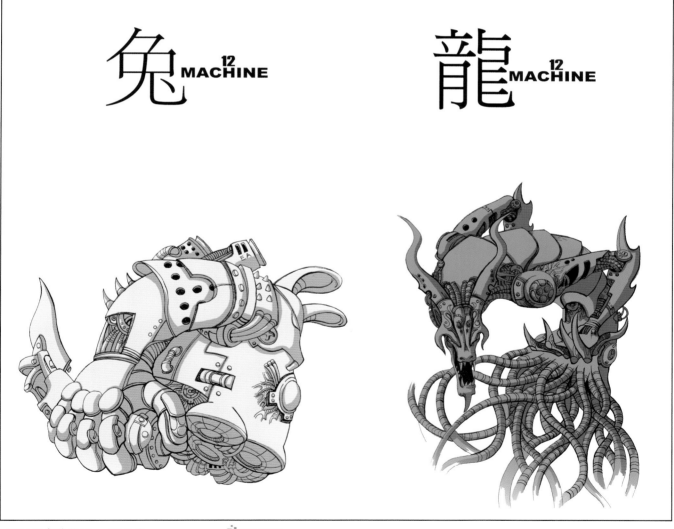

2004級書籍裝幀　郭志球

導師講評 ▶▶▶ 作品體現出作者豐富的想像力和空間感，十二個造型結構勻稱，元
素的堆積有條不紊，密而不亂，組合成一個個扎實的機械造型。

2004級書籍裝幀　郭志球

2004級裝潢　鄧海桂

導師講評 ▶▶▶ 作者緊扣十二生肖的基本特徵，在造型和手法上作了很大的超越，機械感十足，動物的屬性卻又保持得十分完整。

2004級中國畫　江哲琪

導師講評 ▶▶▶ 利用一些共同的元素來塑造不同特徵的形象，是這個作品的最大特點，一體化的身材，到處佈滿的螺絲釘，構
成鮮活的十二生肖造型。海報設計中，畫面利用放射性線條的發散效果達到視覺的張力，十二形象呼之欲出，
字體設計與編排都頗費心思。

生活情趣

　　熱愛生活才能對生活有美好的想像和理解能力，才會去留意生活中的美。在創作這類卡通造型的過程中，同學們通過對生活周邊物品的細心觀察和理解，找尋著這些物品與十二生肖之間的聯繫，或是象形，或是巧合，將它們卡通化，使這些我們司空見慣的"靜物"轉眼之間生動地躍然紙上。

　　對於這類卡通造型的創作，應鼓勵學生多對生活進行觀察記錄，去發現隱藏在生活中的美妙的形體，將其記錄在案，積累成創作元素。一方面它將成為日後設計的靈感來源，同時在實際操作中通過對元素的打散重組，必將產生具有原創性的設計作品。

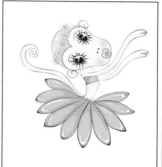

導師講評 ▶▶▶

作品把十二種花與十二生肖進行了一次有趣的結合，呈現出"十二美女圖"，構思巧妙，色彩豐富。

2004級裝潢　譚雪梅

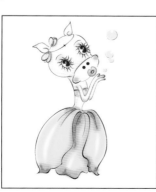

2004級裝潢　王昭儀

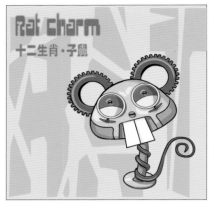

十二生肖·子鼠

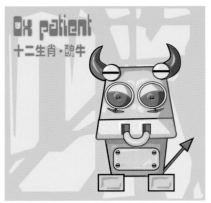

十二生肖·醜牛

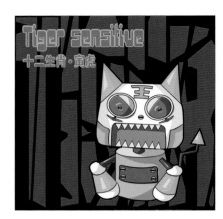

十二生肖·寅虎

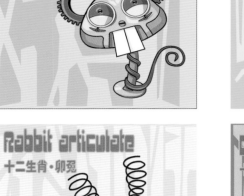

十二生肖·卯兔

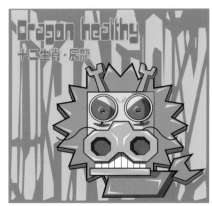

十二生肖·辰龍

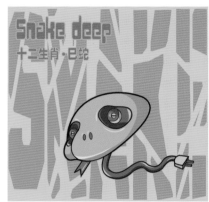

十二生肖·巳蛇

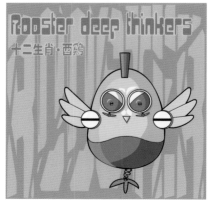

十二生肖·午馬

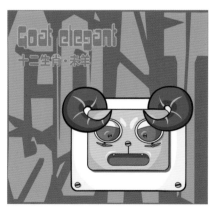

十二生肖·未羊

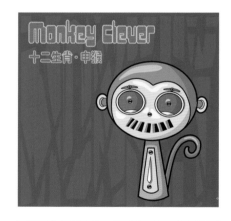

十二生肖·申猴

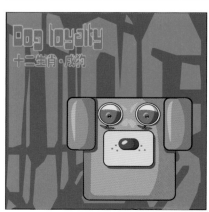

十二生肖·酉鷄

十二生肖·戌狗

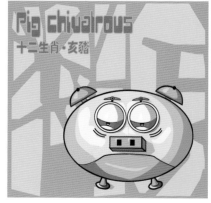

十二生肖·亥豬

導師講評 ▶▶▶　廢棄的彈簧、螺絲釘，古舊的鬧鐘、齒輪，都巧妙地和十二生肖結合，形成一個個生動的畫面。

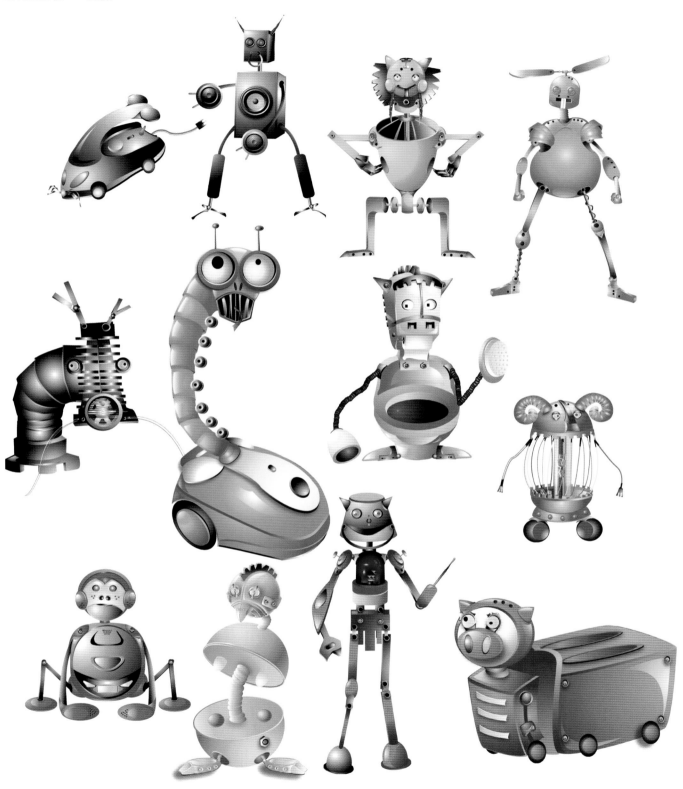

導師講評 ▶▶▶ 烤麵包機變成了小豬，熨斗變成了一隻小老鼠……作品尋找著動物與生活用品的契合點，使兩者渾然一體。

圖形聯想

2003級美術教育　陳錦鈺

作為卡通形象設計，選擇搞笑和另類時尚為創作主題已是目前的潮流。因為幽默風趣是學生們的天性，掌握起來也相對容易；而時尚潮流又是年輕人的夢想與追求，每個人都希望成為另類的代表。將十二生肖進行圖形化設計的確有一定難度，設計的目的是創造各種的另類呈現，極富挑戰性。在這類主題創作中，設計的約束將無形地增加，具備良好的掌控能力將使劣勢轉化為優勢，反之將使作品流入平淡無奇之列。所以，在選題之初，教師必須適時地加以引導，分析利弊，在不抹殺學生的創作興趣的前提下發揮所長。

導師講評 ▶▶▶ 作品構思巧妙，圖形造型大膽。形象在作品中被任意揮灑，抽象而不失識別性。

2003級美術教育　鄧曉芬

導師點評 ▶▶▶ 採用有圓角的方形，通過大小組合穿插，創造出類似於剪紙的效果。作品具有一定的圖形研究價值。

裝潢高修班　謝　丹　　導師講評 ▶▶▶ 運用高度概括的線條，把十二個動物表現得惟妙惟肖，獨具韻味。

積木生肖 ®

ha_xia0315@hotmail.com

導師講評 ▶▶▶▶ 把十二生肖全部積木化，突顯了作品童趣。積木的色彩與裝飾紋樣多變，圖形感極強。

另類新潮

　　前面已講到，這類創作風格成為目前卡通造型的主流，應該說，從學生自由選擇的數量上來講，另類和Q版風格是選擇人數最多的兩種，同時也體現出現代社會的一種審美需求。毫無疑問，Q版表現是一種大眾審美需求，展示的是一種輕鬆活潑。而另類新潮的風格更多地展示出現代新新人類內心的一種反叛精神，或是張揚，或是自我，總體意象無非是力爭塑造一個與眾不同的我。

　　在畫面表達中，這類作品在造型上大都比較獨特，有點暴力，又有點殘破；色調的表現也比較自我，或是陰鬱，或是驚豔。從一些優秀的作品中我們可以看到，畫面繁而不亂，有張有弛，也充分展示了年輕一代的個性心態。

導師講評 ▶▶▶

　　作品有意嘗試一種頹廢、恐怖的風格，採用骷髏作為造型元素，加上低沉的色調和殘破的效果，勾勒出死亡的一面。

2004級裝潢　彭岸輝

導師講評 ▶▶▶ 在設計中玩樂。這是一個時代的典型特徵，作者通過作品傳達出自己的設計感覺與思想，讓筆墨盡情揮灑。

2004級裝潢　蔣　潔

風土人情

老實説,以世界風土人情作為創作的切入點真的不好做,在課程指導中筆者也並沒有把它作為一個分類方向而加以鼓勵。利用博大精深的文化元素進行再創作,已不是一件什麼新鮮事物了,説到它的不好做還有一個很重要的原因是,到底怎樣挖掘傳統元素又怎樣與現代設計結合才算完美,絕對是一件相當難的

事情,這也成為一直以來設計界探討與爭論的話題。

意料之外,在本次課題的進展過程中,有一些同學居然再向虎山行。在老師與同學的共同努力下,居然有一部分同學完成了最初的想法。於是,將這些習作展示於此,是非優劣,見仁見智。

2004級中國畫　李靜儀

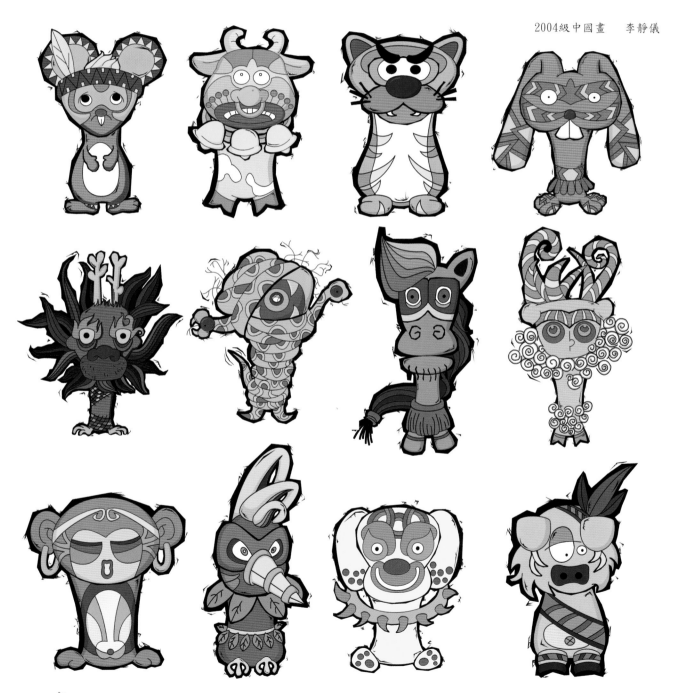

導師講評 ▶▶▶ 作品充滿濃郁的異國風情,作者在創作形象時將非洲木雕的服裝風格結合到了十二生肖造型中,產生了新的視覺形象。

2004級染織　王　祺

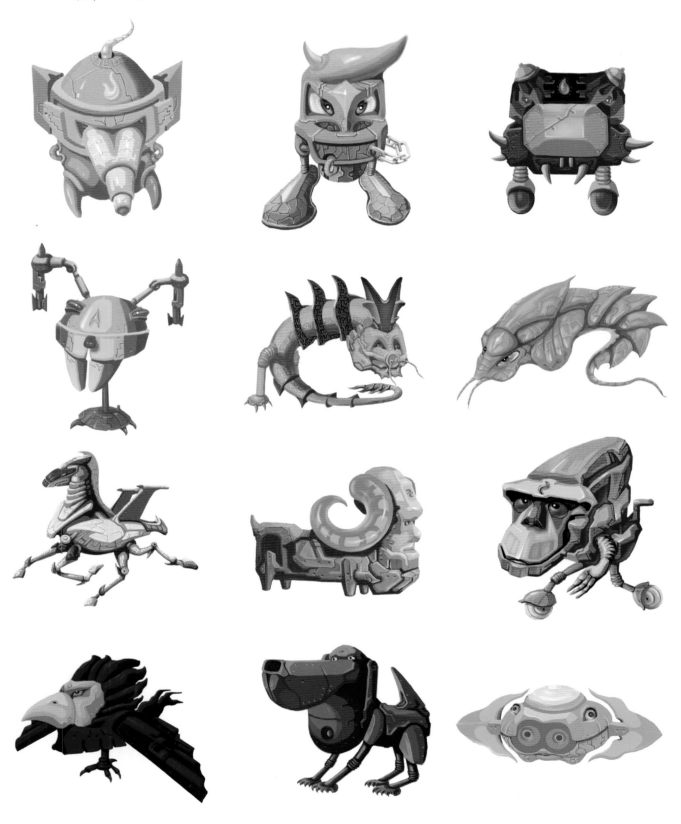

導師講評 ▶▶▶ 看到此作品，總讓人感覺是又一批具有考古價值的文物出土了。十二個形象有的像瓷，有的似玉，造型精巧，色調雅致。

第六章　蔬果總動員

　　從時間上算起來，這個課題比"生肖總動員"早，設置這一好玩的課題，也是動畫片看多了導致的。早些時候就看過《玩具總動員1》，覺得裡面的玩具很可愛，後來又看了《蔬菜寶貝歷險記》這麼一部關於蔬菜的動畫片，結合起來一想，乾脆設定一個蔬菜瓜果的造型練習吧，課題名稱就叫"蔬菜瓜果總動員"（後來的生肖總動員也就沿襲這個題目了）。當時只是頭腦發熱一瞬間的想法，但作為教學還是要嚴謹對待，課題的設置一定要有價值，既能滿足教學的目的，又要激發學生的積極性，不能一拍腦袋就算通過。於是後來經過深思熟慮，覺得的確有一定的造型訓練價值，因為它們都屬於一個類型，當同一類別的設計要求達到一定數量時，設計的難度隨之增加。為增加訓練的價值，課題要求的數量是20個，並且在不同的班級裡在具體的要求上也有些不同。基本有以下兩種題型。

　　作業A型：

　　1. 選擇熟悉的蔬菜水果（蘋果、青菜、西瓜、茄子……）將其擬人化（卡通化）。

　　2. 儘量採用1：1的比例關係，以達到設計的簡潔化。即無須考慮形象的身材，集中精力把基本型設計好。

　　3. 設計數量20個。

　　4. 造型之間不可雷同，可從以下幾大方面去切入：

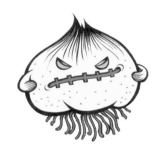

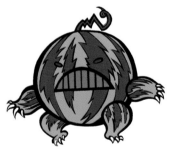

　　形體：方形、圓形、三角……

　　風格：Q版、正派、反派、街頭……

　　表現方式：寫實、黑白、線條、２D、3D……

　　5. 作品終稿要求表現方式的系列化。比如確定某一造型為寫實手法，其他的均按統一的形式進行設

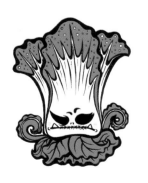

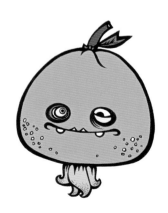

2002級版畫　　秦一婷

計。

課時計畫：32課時

作業B型：

1·選擇你最喜歡的一種蔬菜或瓜果，完成20個卡通造型。

2·設計形式可從以下幾大方面去切入：

形體：方形、圓形、三角……

風格：Q版、正派、反派、街頭……

表現方式：寫實、黑白、線條、2D、3D……

3·要求畫面風格、表現方式的系列化，但造型的形態、神態須各不相同。

A、B兩種題型有著各自的特點和訓練價值，A題型著重訓練學生對蔬菜水果的造型、色彩的觀察能力，同時鍛煉造型的提煉與表現能力，以達到系列化效果。B題型從難度上來說應該略大於A題型，因為需要將一個物體進行20種形態各異的變化，可能前10個造型的創作會相對好處理，但到了後面幾個難度陡然增加，因為思維已經接近乾涸了。但是在此時，難度與價值是成正比的，堅持到底終將有所收穫。通常在這裡，需要提示學生儘量設定一個主題故事，將這些造型設想成故事中的"演員"，有了故事線索，角色的創作就有據可依了，創作起來也就相對簡單。

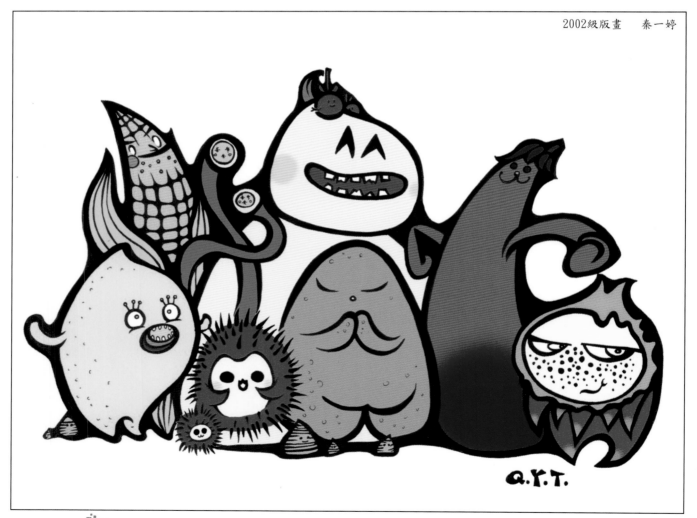

2002級版畫　秦一婷

導師講評 >>>　作品的線條表現力十分豐富。裝飾性極強的黑色線條，配合響亮的色塊，使畫面顯得十分精神。

導師講評 ▶▶▶ 在 "電腦美術" 蓬勃發展的今天，手繪的表現越來越顯得珍貴了。該作品在立意與表現上都顯得輕鬆隨意，充分地展示出卡通的魅力。

2003級裝潢　陳　珊

導師講評 ▶▶▶ 作品的亮點是表現手法獨特，諸多"身段修長"的蔬果排列在一起，形成一道"亮麗的風景"。

2003級裝藝　蔣結玲

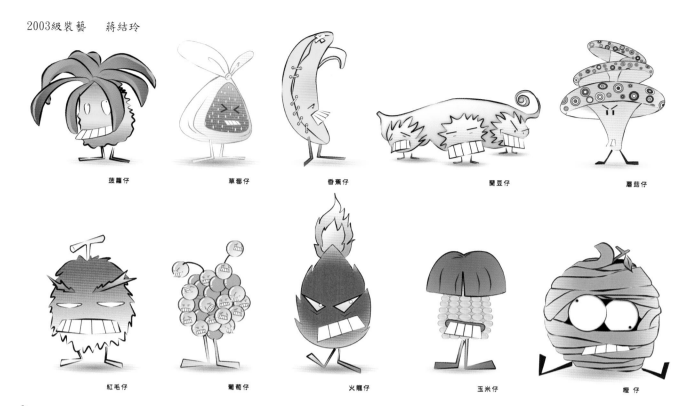

菠蘿仔　　草莓仔　　香蕉仔　　　　蘭豆仔　　　蘑菇仔

紅毛仔　　葡萄仔　　火龍仔　　玉米仔　　　橙仔

導師講評 ▶▶▶　作者給她的作品取名為《哨牙仔系列》。我們可以看到畫面中的形象都有一個共同的特徵，那就是牙齒畢
露。為系列形象添加一點共同的小特徵，不失為一個比較聰明的方法，它將一群零散的蔬菜瓜果，統領在同
一個主題下。

2003級裝潢　吳　銳

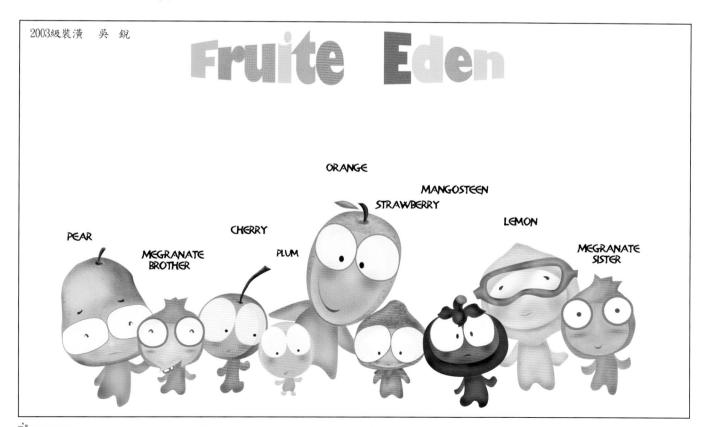

Fruite Eden

ORANGE

MANGOSTEEN

STRAWBERRY

PEAR

CHERRY

LEMON

MEGRANATE
BROTHER

PLUM

MEGRANATE
SISTER

導師講評 ▶▶▶　Q版作品通常都能夠取得最廣泛的認同度。事實也是如此，看著這些"小不點"就感覺心情愉悅，忍俊不禁。

2002級新媒介　梁明基

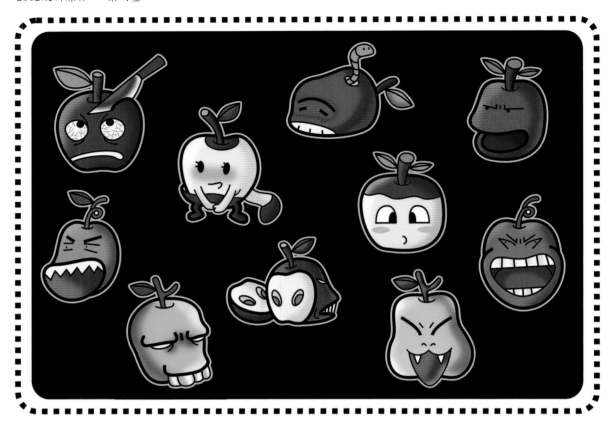

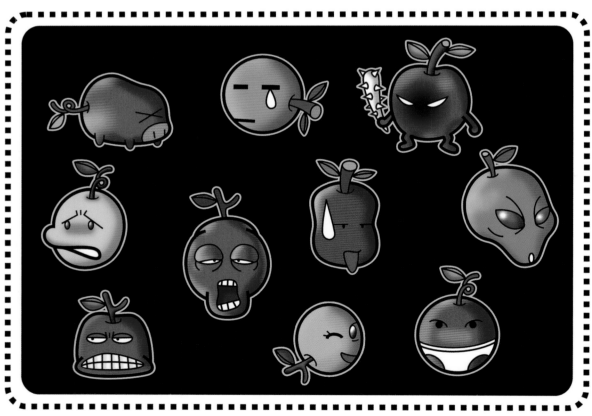

導師講評 ▶▶▶ 一群沒有身材的傢伙，只能靠擠眉弄眼討得觀眾的歡心。

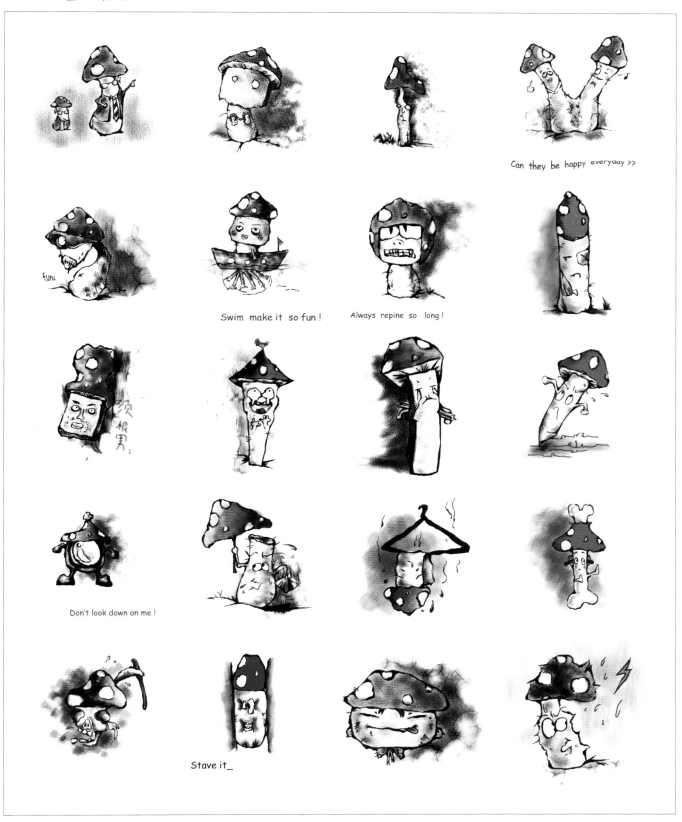

Can they be happy everyday ??

fun.

Swim make it so fun !

Always repine so long !

Don't look down on me !

Stave it_

第七章　系列角色設計

偶然看到一本關於卡通角色設計的書，是日本一位從教40年的教授編寫的，感覺裡面談到的造型方法十分有效，而且從理論體系來講比我的"分解重組法"更科學、更有條理性。我認為其造型方法中最大特點是將我們所能見到想到的物種或元素進行分類，以橫縱軸的方式將它們依次羅列，在橫軸與縱軸的交叉口尋找新的創作點。以橫軸為基礎，當中的每一個元素都與縱軸中所有的元素有一個交叉口，更何況，為了增加原創性，可以一個橫軸元素與多個縱軸元素結合，反之亦可行。可想而知，交叉口是無窮盡的。經過仔細研讀，吸收其中精華，再結合自己的理解，將這種方法命名為"合成法"，逐漸在教學中作為主要的造型方法。通過幾次教學嘗試，也取得了一定的效果，其中動畫專業的學生作品參加了2007年全國大學生動畫大賽，獲得佳績，獲得了"角色造型組"的一個金獎、兩個銀獎，並獲得一些優秀獎。

以下是"合成法"的教學步驟：

一　物種分類。將物種進行分類，便於課堂講解，同時為新形象的產生做好準備。

哺乳類	鳥類	爬行兩棲類	魚類	昆蟲類	植物蔬果	其他元素
猫	猫頭鷹	烏龜	魚	蒼蠅	香蕉	螺絲釘
猴子	燕子	蛇	金魚	瓢蟲	西瓜	電視機
豬	天鵝	蜥蜴	鯊魚	蝴蝶	菠蘿	電池
狗	鴕鳥	鱷魚	章魚	螞蟻	南瓜	斧頭
大象	麻雀	青蛙	蝦	毛蟲	蘑菇	輪胎
熊	雞		螃蟹	蜜蜂	仙人掌	
					常春藤	

二　選題。上課之前準備好一定數量的物種（元素）組合表，其實就是簡化程式，直接佈置好橫縱軸的交叉點，便於教學理解。將組合表編上序號，讓學生在不知道具體元素的情形下選擇題號，這一方面增加課程的趣味性，同時能避免讓學生自己選題的弊端，因為讓他們自己選元素的話，通常都選擇自己喜歡或曾經畫過的東西。元素的不確定性對於造型的訓

第一類組合

哺乳類	鳥類	爬行兩棲類	魚類	昆蟲類	植物蔬果	其他元素
猫	猫頭鷹	烏龜	魚	蒼蠅	香蕉	螺絲釘
(猴子)	燕子	蛇	金魚	(瓢蟲)	西瓜	電視機
豬	天鵝	(蜥蜴)	鯊魚	蝴蝶	菠蘿	電池
狗	鴕鳥	鱷魚	章魚	螞蟻	南瓜	斧頭
大象	(麻雀)	青蛙	蝦	毛蟲	蘑菇	輪胎
熊	雞		螃蟹	蜜蜂	仙人掌	
					常春藤	

第二類組合

哺乳類	鳥類	爬行兩棲類	魚類	昆蟲類	植物蔬果	其他元素
猫	猫頭鷹	烏龜	魚	蒼蠅	香蕉	螺絲釘
猴子	燕子	蛇	金魚	瓢蟲	西瓜	電視機
豬	(天鵝)	蜥蜴	鯊魚	蝴蝶	菠蘿	電池
狗	鴕鳥	鱷魚	(章魚)	螞蟻	南瓜	斧頭
(大象)	麻雀	青蛙	蝦	毛蟲	蘑菇	輪胎
熊	雞		螃蟹	蜜蜂	仙人掌	
					常春藤	

練更加有效。

三　公佈課題要求。創作方法講解完畢，創作元素也"分配到位"，接下來就是公佈物種（元素）組合的"謎底"，同時講解具體的課題要求。由於教學時間段不同，授課班級的專業也有所不同，通常有幾種不同的課題，總的來講是大同小異。

課題A型：

1.抽取四個物種，以某一種為基本形，再將其

他三種結合到當中，創造出新的角色。

2.作業總量：8款角色設計，角色需系列化。

3.自行考慮表現風格：寫實、Q版、機械……形體的表現可以是人形或非人形。

4.畫面表現：A4尺寸，300DPI，手繪、繪圖版繪製任選。

課時計畫：20堂課

課題B型：

1. 在所選擇的元素中，以某一種為基本形，再將另一物種（或物件）結合到當中，創造出新的角色。

2. 自行設定主題，用150字左右的篇幅簡單描述背景資料。

3. 作業總量：8款角色設計，必須是同一主題下的系列角色設計。

4. 自行考慮表現風格：寫實、Q版、機械……形體的表現可以是人形或非人形。

5. 造型設定的同時，服飾和道具也必須統一考慮。

6. 根據要求完成角色的旋轉面、表情圖、典型動作等的製定。

7. 畫面表現：A4尺寸，300DPI，手繪、繪圖版繪製任選。

2005級水彩　林　敏

【元素】：熊、貓頭鷹、毛毛蟲、電池
【基本形】：熊

創作感想：

我在創作卡通形象的時候，一般是心裡面就有一種自己想要畫的風格，再加上老師提出的物種原型，然後把自己想的和必須有的結合在一起。有時候有些東西是很難結合在一起的，這時候我就會去看看別人畫的，參考一下別人的做法，將兩者進行對比，然後選出自己最滿意的效果。

我覺得創作中最難的應該是要把一個看起來沒什麼特點的東西和其他的結合在一起，有時總感覺特點不夠。按照要求，之前的一個課題是黑白稿，應該說比較容易地完成了，而此課題是要求彩色稿，這著實花費了我很多時間去對比和調整，以便使畫面看起來可以更加和諧（當然我的技術還是不夠……），所以在這一個課題的創作上比較深的感受是起稿容易完成難。

【元素】：螃蟹、蜜蜂、狗、螺絲釘
【基本形】：人形

導師講評 ▶▶▶

　　作品嘗試了不同的造型結合方式，一部分是四個元素中的某一種為基本形，而另外一部分嘗試了以人為基本形，其他元素的添加使人物造型更顯個性。

【元素】：螃蟹、蜜蜂、狗、螺絲釘
【基本形】：蜜蜂

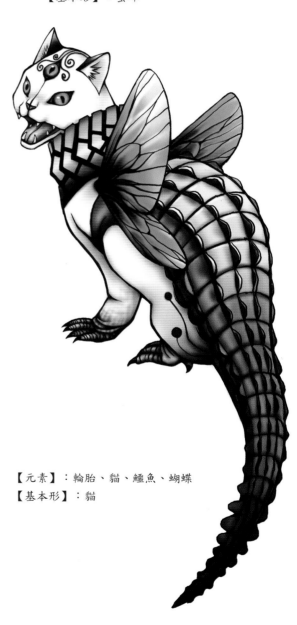

【元素】：輪胎、貓、鱷魚、蝴蝶
【基本形】：貓

【元素】：輪胎、貓、鱷魚、蝴蝶
【基本形】：人形

【元素】：猴子、電池、毛蟲、魚
【基本形】：猴子

【元素】：猴子、電池、毛蟲、魚
【基本形】：魚

【元素】：貓頭鷹、蜜蜂、蝦、螺絲釘
【基本形】：蝦

【元素】：瓢蟲、鴕鳥、青蛙、常春藤
【基本形】：鴕鳥

【元素】：瓢蟲、鴕鳥、青蛙、常春藤
【基本形】：瓢蟲

【元素】：章魚、狗、輪胎、香蕉
【基本形】：章魚

導師講評 ▶▶▶

　　作品展示出作者較強的造型能力和色彩掌控能力。儘管課題中指定的元素千差萬別，並且是隨機選擇，從畫面效果可以看出作者對既定元素的理解與結合都很到位，頗有系列感。

【元素】：章魚、狗、輪胎、香蕉
【基本形】：狗

【元素】：貓頭鷹、蜜蜂、蝦、螺絲釘
【基本形】：蜜蜂

角色背景

2005級動畫　楊舒鵬

在一個機械化大量生產的未來社會。大部分社會工作由機械或半機械生物來完成，人類衣食無憂。虛擬社會已成為一個與現實社會相抗衡的社會體制。人類在進行著現實社會到虛擬社會的過渡，大部分人沉浸於數位形式構成的虛擬世界中。人在現實世界中雖然還有一定作用，但空間動畫、超網路遊戲等已成為人類的生活、信仰及文明。

但同時，一群因長期製作動畫變得弱智的半機械生物不斷受到壓迫，它們不堪重負而叛變。人類操縱著龐大的機械獸進行大規模的鎮壓。但半機械化生物掌握著製作虛擬世界的鑰匙，一場虛擬世界的勞動人民與統治者之間的鬥爭打響了。

人類究竟是血腥地向文明更進一步，或者是被徹底毀滅？請看下回分解。

機械動畫師住的房子

【元素】：螃蟹、蜜蜂、狗、螺絲釘

【元素】：章魚、蘑菇、豬、青蛙

【元素】：螃蟹、蜜蜂、狗、螺絲釘

【元素】：輪胎、貓、鱷魚、蝴蝶

2003級服裝設計　張　樂

GUANGZHOU ACADEMY OF FINE ARTS
FASHION DESIGN

【元素】：青蛙、章魚、蘑菇、豬

導師講評 ▶▶▶

　　系列作品以人為基本形，再取
其他規定的物種與人形進行重組與
結合。作者比較喜歡機械化的表
現，這在課題中是被鼓勵的，但在
元素的應用上沒有完全按照要求展
開，缺乏個別元素。

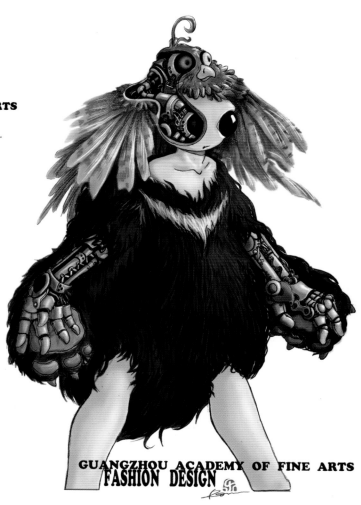

GUANGZHOU ACADEMY OF FINE ARTS
FASHION DESIGN

【元素】：熊、貓頭鷹、毛毛蟲、電池

【元素】：輪胎、貓、鱷魚、蝴蝶

【元素】：輪胎、貓、鱷魚、蝴蝶

2004級美術史　　劉曉皓

創作感想：

　　我的創作方法可以說是"有違常理"的，我通常不是從創意著手，而是從表現手法入手，一開始定下畫面最終的氛圍，然後再開始創作人物。元素的組合、創作物件的基本形態、動態等都是為最後的畫面氛圍而存在的。我所希望表現的是通過人物造型或者整個畫面體現一種氛圍，烘托一種氣氛，整體的感覺是很重要的。我不喜歡很多很鮮艷的顏色，幾個簡單的顏色甚至黑白的平面效果，搭配起來會有耳目一新的感覺，色彩的簡約美感是我一直所追求的。

【元素】：狗、螃蟹、蜜蜂、螺絲
【基本形】：螃蟹

導師講評 ▶▶▶

　　該系列作品流露出強烈的個人表現風格。在限定的遊戲規則下，作者充分展示了自己對造型的掌握能力。元素的打散與重組都很得體，簡單的色調對角色的性格表現產生良好的烘托效果。

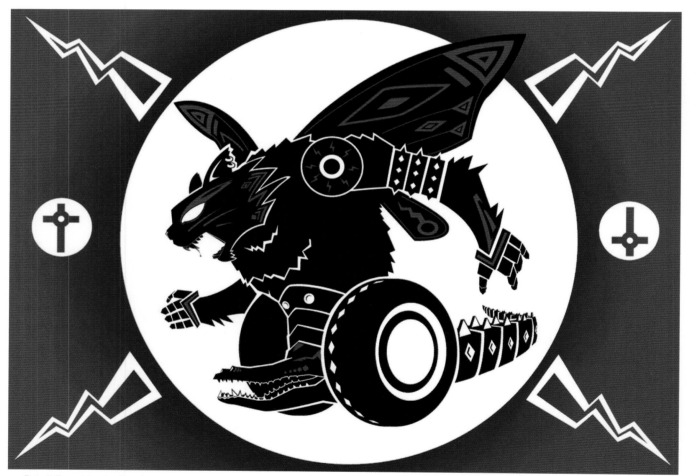

【元素】：貓、鱷魚、輪胎、蝴蝶
【基本形】：鱷魚

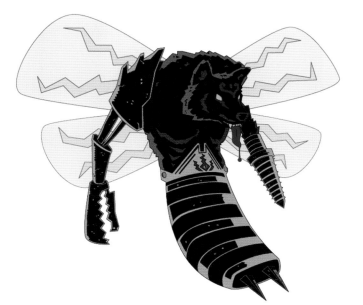

【元素】：狗、螃蟹、蜜蜂、螺絲
【基本形】：蜜蜂

【元素】：貓、鱷魚、輪胎、蝴蝶
【基本形】：貓

【元素】：豬、青蛙、章魚、蘑菇
【基本形】：青蛙

【元素】：豬、青蛙、章魚、蘑菇
【基本形】：章魚

2005級動畫　蘇敬鑫

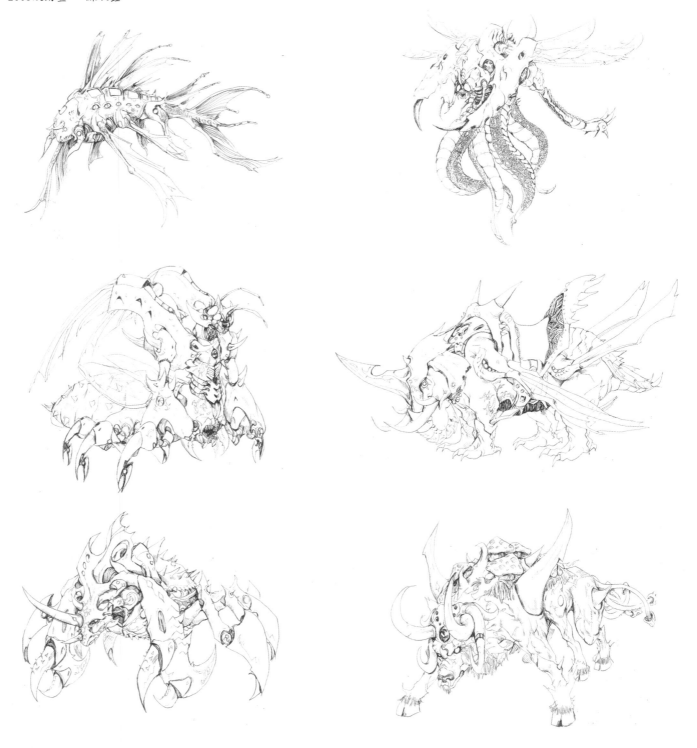

故事簡介

　　千萬年前，全知全能的神締造了凡特西亞大陸，在這片充滿神秘與未知的世界裡，形形色色的生物為了能以王者的地位生存而展開了優勝劣汰的法則競爭，它們賦予了這塊神聖大地激情。然而，在這繁榮的背後，創世者的目的漸漸地與平凡的生物互相碰撞，在這奇幻莫測的領域中，究竟埋藏著怎樣的秘密？是怎樣的力量能讓這片大陸如此持久維持平衡？誰能勝任預言中"世界王者"地位？

　　謎團，將由勇者們解開……

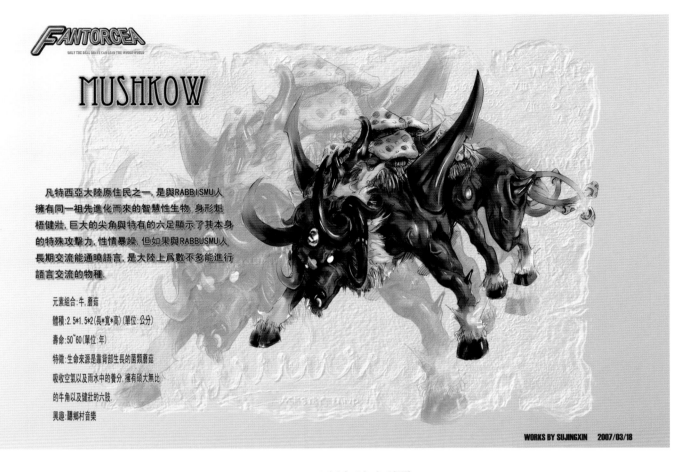

MUSHKOW

凡特西亞大陸原住民之一, 是與RABBISMU人擁有同一祖先進化而來的智慧性生物, 身形魁梧健壯, 巨大的尖角與特有的六足顯示了其本身的特殊攻擊力, 性情暴躁, 但如果與RABBUSMU人長期交流能通曉語言, 是大陸上為數不多能進行語言交流的物種.

元素組合:牛,蘑菇

體積:2.5*1.5*2(長*寬*高)(單位:公分)

壽命:50~60(單位:年)

特徵:生命來源是靠背部生長的菌類蘑菇吸收空氣以及雨水中的養分, 擁有碩大無比的牛角以及健壯的六肢

興趣:聽鄉村音樂

WORKS BY SUJINGXIN 2007/03/18

FANTORSEA種族比例圖

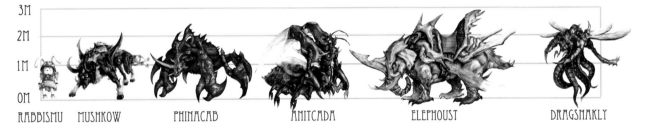

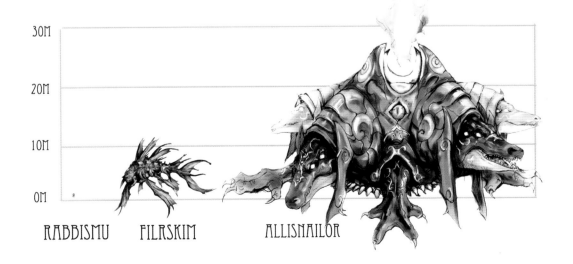

角色標準型與性格描述

Monmonha (懵懵下)

年龄:19

体育项目:除了跨栏外的任何跑步运动

身体特征:身形庞大,却是跑步好手,后身其实是一炮台,只有头部才是其真身。跑步时,是后身炮台部分把头部射出,头部两边的圆轮着地,滚动向前,而且还可以控制行进方向。

性格特征:沉默寡言,但不失为一21世纪的好青年,吃苦耐劳,任怨任劳。

人际关系:很喜欢Hoselly。

【元素】:蚂蚁、羊

【基本形】:蚂蚁

Passini (拍死你)

年龄:未知

担任角色:电视转播员

身体特征:小巧玲珑,身手敏捷,适合到各个比赛场地进行现场拍摄,它的眼睛就是摄像头,可以同时拍到两面,口就是播放它拍到的东西。

性格特征:千万别被它可爱的外表欺骗了你,它其实是个性格阴暗,专门拍别人最可笑的一幕,所以那些运动员都很透它,你一得罪了它,它就会百倍报复于你。小心啊。

人际关系:在谁面前都是死小孩一个,唯有在Sogagan面前是那么惹人怜爱,与Sogagan关系最好。

【元素】:鱼、電視機

【基本形】:鱼

Lulu (路路)

年龄:16

体育项目:跳高、跳远

身体特征:虽然没有脚,但是那蛇般的身体却是弹力十足,那两对手也不只是手那么简单,必要时还可以像翅膀一样腾空展翅那么一下。

性格特征:很喜欢热闹,很开朗,经常在搞笑,很容易就跟别人熟起来。口头禅是:"米当我lulu先得嘎"!

人际关系:跟队中的人关系都很好,好像特别喜欢Cool Bear,一一直在死缠人家,虽然Cool Bear却还是不怎么答理它。

【元素】:青蛙、蛇

【基本形】:蛇

Sedolong (塞豆窿)

年龄:18

体育项目:一切游水项目

身体特征:对自身信心不大,但其实拥有非一般的游泳天分,它的后腿就像蝗虫一样具有强勁的弹跳力,而又可收起来像鱼尾巴一样有效泼水。

性格特征:对任何事都执着不起来,除了游水。

人际关系:与Bassiby关系很好,Bassiby就像它大哥一样照顾它。

【元素】:鱼、蝗蟲

【基本形】:鱼

Bassiby (巴屎敝)

年龄:19

擅长项目:投掷类运动

身体特征:双钳孔武有力,下半身是一圆锥形的石头,可象陀螺一样高速旋转,然后把东西丢出很远的地方。

性格特征:性格火爆,但是个热心的好家伙,受到众人的敬仰、信赖。

人际关系:经常照顾,待它就像亲生弟弟一样。

【元素】:螃蟹、石頭

【基本形】:螃蟹

Sogagan (傻奸奸)

年龄:20

体育项目:举重

身体特征:它的手虽然不能随意动,不过就胜在力大无穷,无论多重的东西都能举起来,别看它那么幼细,除了能支撑它庞大的身体以外,还能再多支撑500公斤的东西呢!

性格特征:有点愚钝,虽然身形庞大,但是胆小如鼠,性格温驯。对任何人都是推心置腹地对它,充满着母性呢。

人际关系:任何人有什么心事都会去找它商量、倾诉,连Passini都不能抗拒Sogagan那充满母性的魅力呢。

【元素】:大象、蝗蟲

【基本形】:蝗蟲

《奧野村奧野運動會》　故事簡介

　　OH~YEAH！—奧野村有個自古流傳下來的傳統盛會，就是四年一度的奧野運動會。這運動會就像奧林匹克運動會一樣，集合了各種各樣的體育專案。不過，唯一的不同就是，奧野運動會不會有國家地區之分來計總成績。每個人取得勝利，榮譽都是歸個人所有。這是一個體現了奧野村一貫以來的宗旨—運動有益，拒絕亞健康。只有擁有健康強壯體魄的人，才是最富有的人。所以奧野村的人都很重視這個盛會，每個人都一直訓練自己，向著勝利出發！

　　每個村民都只有一次機會參加這項盛事，而且只有16到20歲的適齡青年才能參加。

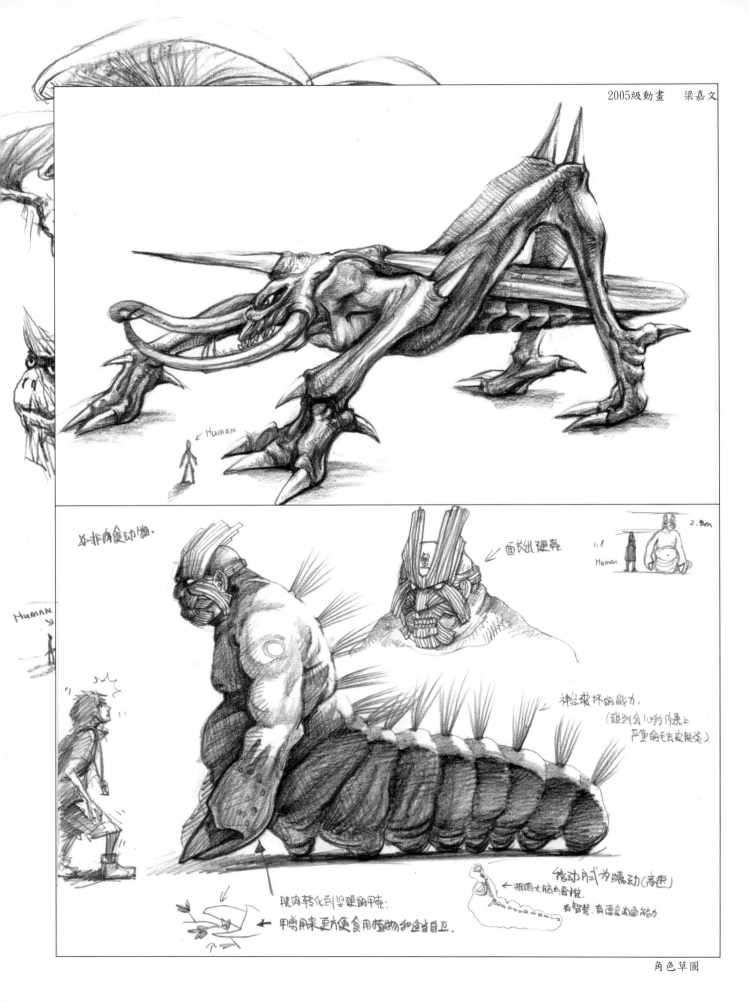

角色草圖

涅迪科斯蝗蟲

生活在東部海岸附近的森林區
擁有長毛象的血統，頭部和關節都長有堅硬的"牙"
被列爲攻擊性極強的肉食生物
移動速度非常迅速，彈跳力异常的强
能够飛行
現被生物武器研究中心定爲下一代生物武器的參考對象

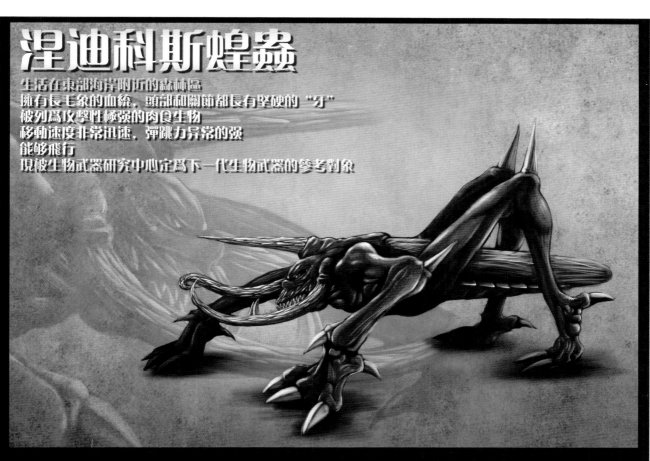

馬可頓毛蟲

擁有大腦，脊椎，屬于高級生物種
有特定語言
身上長滿圖騰和背後長着充滿神經破壞性强的毛刺
面上戴着非常堅硬的面具
弱被刺傷，5分鐘内
將會患上破壞性嚴重的皮膚炎
素食生物
手上的螃蟹爪是用來剪斷樹木
從而方便進食

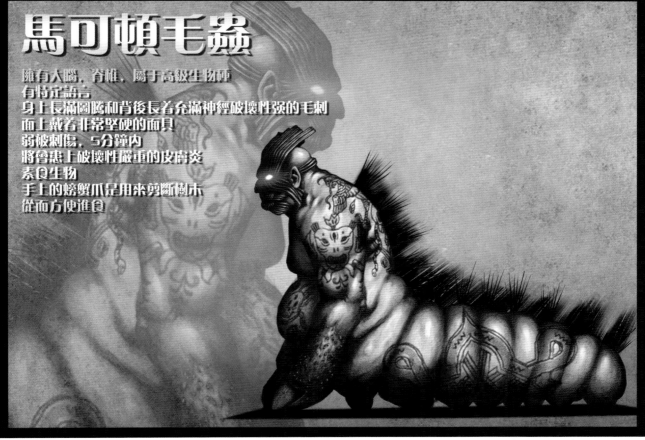

2005級動畫　林振軍

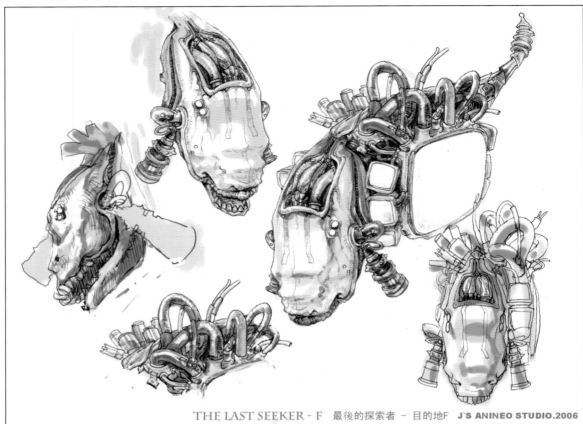

THE LAST SEEKER - F　最後的探索者 － 目的地F　J`S ANINEO STUDIO.2006

THE LAST SEEKER - F　最後的探索者 － 目的地F　J`S ANINEO STUDIO.2006

角色草圖

THE LAST SEEKER - F
最後的探索者 - 目的地F J'S ANINEO STUDIO

THE LAST SEEKER - F
最後的探索者 - 目的地F J'S ANINEO STUDIO

第八章　生活·發想

課時計畫：40堂課

　　教學應該與時俱進，不斷地尋求創新與進步。本課題是最近的課程上才設定好並嘗試性展開的，在造型方法上繼續運用"合成法"，但在教學目的上增加了一項對學生的要求，就是學會"對生活的關注"。

　　廣州美術學院設計學院的部分青年教師之間保留著一個好習慣，就是一些來自不同專業但興趣相投的教師，經常會聚在一起聊設計、聊教學。在聊天中我們發現一個普遍現象，許多學生沉迷於虛擬網路世界，對生活周邊的事情反而關注或瞭解得甚少。反映到設計課程上，創作出來的作品總是有些不著邊際。比如動畫專業的劇本編寫課程，據任課教師反映，大部分學生描繪的故事背景都是外太空、科幻世界之類的，極少有對現實生活的經歷有感而發的。這一方面說明學生對周邊生活的"漠視"，同時也說明一直以來教育的引導不夠（起碼是設計教育的引導）。於是一群青年教師達成共識，希望通過課程設計來解決這個問題，培養學生對生活的關注。經過腦力激盪，主題就叫作"生活·發想"，不同的專業再根據自身的特點設定課程主題，本課題就是在這種情形下誕生，全稱為"生活·發想─系列角色設計"。

　　一　"遊戲"規則：從生活周圍去發現"可塑之才"，以該物件為基本形，再隨機抽取兩個物種（這兩個物種是教師給出的，而且是隨機獲得的），將這兩個物種（或物種的某一部份）結合到"可塑之才"當中去，創造出新的角色。

　　二　具體作業要求：

　　1·撰寫200字左右的角色故事背景，主題自定。

　　2·抽取兩個物種，以"可塑之才"為基本形，進行造型（人型或非人型均可）。

　　3·作業總量：8款角色設計，並賦予性格。

　　4·自行考慮表現風格：寫實、Q版、機械……但必須是系列化角色設計。

　　5·標準形除了造型之外，服飾和道具也必須統一考慮。

　　6·利用標準型製作比例圖、色彩計畫。選擇其中四款製作角色的旋轉面、表情圖（4款）、典型動作（2款）。

　　7·畫面表現：A4尺寸，300DPI，標準形為彩色，其他黑白即可，手繪、繪圖版繪製任選。

　　課時計畫：40堂課

　　三　創作步驟提示：

　　（一）採取"合成法"，解決兩個問題。第一是物種三合一，"可塑之才"是作為基本形使用，將其他兩個元素與其結合，這兩個元素可以是整個形體的嵌入，從而形成新物種，也可以是將兩者的某一部件添加到基本形中去，從而形成新的造型。第二是確定表現方式，寫實手法與Q版表現是完全不同的，在將物種進行捏拿結合的同時，表現手法也得同步考慮。

　　（二）創作順序安排：

　　1·8款造型（標準形）的設計

　　2·比例圖、色彩計畫

　　3·四款造型的旋轉面、表情圖、典型動作

　　4·版面的編排，依次為：

　　　　角色背景介紹(200字左右)

　　　　角色標準形（包括個性介紹）

　　　　比例圖

　　　　色彩計畫

　　　　旋轉面

　　　　表情圖

　　　　典型動作

　　　　其他

Malatang

麻辣燙408特種部隊

姓名：巴帝爾

職位：刺客

特點：水陸兩栖，身體柔軟，可以無聲無息的接
近敵人，並將其暗殺。很討厭吃章魚丸子。

結合元素：

地拖頭

蝸牛

章魚

▼ 創作原型

Malatang

麻辣燙408特種部隊

姓名：費沙（Fisher）

職位：巨型空運機

特點：體積非常巨大，能夠一次運輸大量軍隊
和糧食，而且可以長時間飛行，擁有一
定的攻擊能力和反雷達聲波。

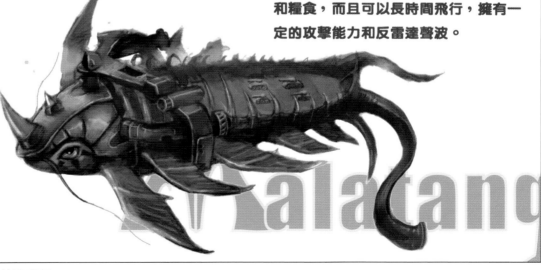

▼ 創作原型

故事背景

　　有一個神秘的小國，叫麻辣火國，這個國家有一個國寶——麻辣燙，傳說吃了這個寶物的人就會獲
得強大的魔力。所以幾千年來麻辣火國的人都在努力守護著這個國寶。

　　當所有人都認為無人會吃這個寶物的時候，有一天，突然一條蛇把國寶麻辣燙吃掉了，然後變成了
一個巨大的怪物——布來恩特大蛇怪，而且就跟傳說中的一樣，擁有強大的魔力和極高的智商。很快，
麻辣火國就被布來恩特統治了。

　　為了拯救麻辣火國的人民，集合了全世界各種菁英，組合成了世界最強的部隊——麻辣燙408特種
部隊。他們將以這樣一支特種部隊去對抗麻辣火國的軍隊並消滅布來恩特大蛇怪。

2006級動畫　何偉鋒

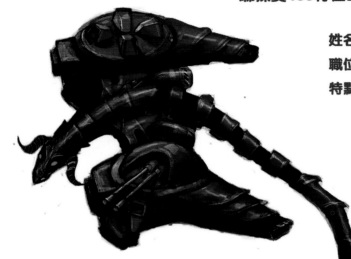

Malatang

麻辣燙408特種部隊

姓名：瑪雅特（mayate）

職位：毀滅者戰鬥機

特點：飛行速度極快，擁
有多個導彈發射器，
而且命中率高，威
力大，是空中的
霸王

元素：游戲手柄，
飛龍：羊角

▼ 創作原型

姓名：克里斯包羅

職位：新奧爾良飛行炮兵

特點：擁有機槍跟雷射炮兩種
威力強大的武器，有變
形能力，但因爲雷射炮
很重，移動速度不快

Malatang

▼ 創作原型

2006級動畫　何偉鋒

▼ 創作原型

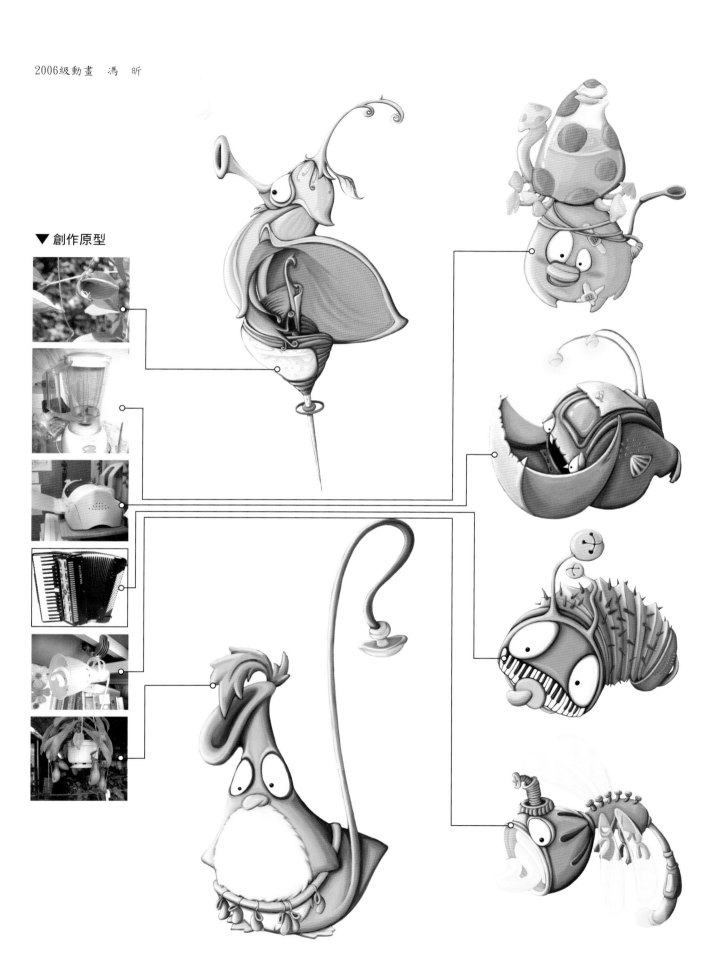

2006級動畫　黃遠洋

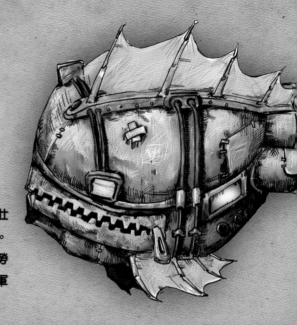

保衛者

職業：戰士

力量：400　　體質：600

心力：　50　　耐力：450

敏捷：　80

組合元素：　DVD盒　魚　放射燈

性格特點：　懶散

　　之前是一個好吃懶做的惡霸，憑藉強壯的身軀和巨大的力量獨霸一方，奴役百姓。封印之後覺悟了很多，現在爲人和善，任勞任怨。由於體形巨大，在戰爭中可運送友軍也可運送物質，還有極強的防禦力。

▼ 創作原型

復仇者

職業：法師

力量：280　　體質：380

心力：550　　耐力：360

敏捷：150

組合元素：　相機架　蘑菇　甲殼蟲

性格特點：　冷酷

　　之前是一個有名的大法師，爲拯救自己的女友而被迫與惡魔做交易，被惡魔利用，成爲讓人聞風喪膽的大巫師，身心備受責難，靈魂釋放後一心找惡魔復仇，戰場是主要的輸出。

▼ 創作原型

atone FoR SIN

思考者

職業：盜賊

力量：390　　體質：320

心力：250　　耐力：320

敏捷：390

組合元素：多功能螺絲刀　魚　螃蟹

性格特點：機智

　　之前是一位智者，但他沒把上天賦予他的智慧去奉獻人類，而是服務於他的貪婪，封印後的他用智慧去思考人生，知道了正義的可貴。在與惡魔的鬥爭中，充當軍師的角色。

▼ 創作原型

atone FoR SIN

無名者

職業：無業遊民

力量：？　　體質：？

心力：100　　耐力：280

敏捷：？

組合元素：餐桌　蝗蟲　電池

性格特點：怪異

　　所知不多，只知道是男的，經常不聽從作戰指揮，時而突然失蹤，時而突然出現。不知道他應該屬於什麼職業，因為在戰場上總是變換自己的角色。無法知道它的實力，偶爾很傻很天真，偶爾很好很強大。

▼ 創作原型

《贖罪》故事簡介

　　一千年前，在人界有八個擁有強大力量的領主，他們無惡不作，四處殘害百姓。後來被一位神秘的大法師擊敗，將他們的靈魂封印在一個寶箱裡。大法師預言一千年後的人類，科技高度發達，忘卻了異界惡魔的存在，這會讓貪婪的惡魔趁虛而入。當惡魔入侵時，寶箱將會自動開啟，八個靈魂將被釋放。大法師希望八個罪惡的靈魂能改過自新，肩負起對抗惡魔的使命。

　　八個靈魂雖然被封印在寶箱裡，但卻能看見世間的變化，一千年來，他們深知和平的寶貴，正義的價值。2008年3月31日，異界通往人界的大門被打開，惡魔大肆入侵。八個靈魂被釋放並附著在現代的物品上，產生了新的生命，他們將為世界的和平與惡魔展開戰鬥，為他們曾經的罪惡贖罪……

2006級動畫　黃遠洋

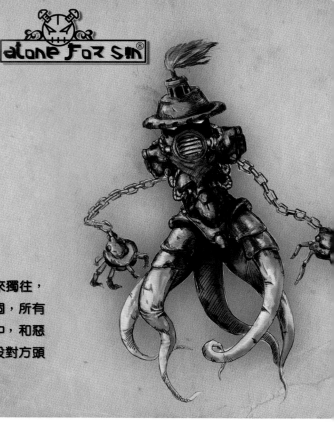

潛伏者

職業：盜賊

力量：380　　體質：300

心力：150　　耐力：250

敏捷：500

組合元素：消防栓 蛇 電池

性格特點：喜歡單獨行動

　　一個不喜歡説話的人，總是獨來獨往，神出鬼沒，八個人之中最神秘的一個，所有人都不知道其身世。經常潛伏在水中，和惡魔戰鬥的時候負責情報探測還有刺殺對方頭領。

▼ 創作原型

守望者

職業：法師

力量：280　　體質：400

心力：380　　耐力：260

敏捷：110

組合元素：　公車站 石頭 蘑菇

性格特點：　憂鬱

　　八個人之中最具悲情的一個，封印前是一個聯體人，備受歧視，經常被人當作怪物追打，由於怨氣讓他變得很強大，大肆的報復。做事猶豫不決，但很講義氣，在戰鬥中負責施放魔法光環輔助作戰。

▼ 創作原型

Toyswar
FIGHT!!!

故事簡介

　　這些生活用品在白天總是無奈地被主人使用著,一到晚上就全部"靈魂附體",聚集在一起聽錦寶回來講一天的所見所聞(錦寶每天所做的事情就是被掛在主人的腰上目睹主人所目睹的一切事情),由於錦寶是唯一的中國貨,大家對他所說的故事都是半信半疑,繼而引起一連串爆笑與爭吵的故事!

<div align="right">2006級動畫　史竹儒</div>

部分角色表情與動作

國家圖書館出版品預行編目資料

卡通動漫造型設計教室：劉平雲作 ． --台北縣中
　　和市：新一代圖書，2011．02
　　　面； 公分
　ISBN 978-986-86479-4-7（平裝）

　1.動畫 2.漫畫 3.視覺設計

987.85　　　　　　　　　　　　　99016439

卡通動漫造型設計教室

作　　　者：劉平雲

發　行　人：顏士傑

編輯顧問：林行健

資深顧問：陳寬祐

出　版　者：新一代圖書有限公司

　　　　　　新北市中和區中正路906號3樓

　　　　　　電話：(02)2226-6916

　　　　　　傳真：(02)2226-3123

經　銷　商：北星文化事業有限公司

　　　　　　新北市永和區中正路456號B1

　　　　　　電話：(02)2922-9000

　　　　　　傳真：(02)2922-9041

印　　　刷：五洲彩色製版印刷股份有限公司

郵政劃撥：50078231新一代圖書有限公司

定價：320元

ISBN： 978-986-86479-4-7

2011年3月印行